KB020139

음악이 흐르는 미술관

음악이 흐르는
미술관

큐레이터 첼리스트
윤지원의
명화×클래식 이야기

초판 발행 2021. 4. 5
초판 2쇄 2022. 3. 22
저자 윤지원
펴낸이 지미정

편집 이정주, 강지수, 문혜영
디자인 한윤아
마케팅 권순민, 박장희
펴낸곳 미술문화

출판등록 1994.3.30 제2014-000189호
경기도 고양시 일산동구 고양대로1021번길 33 402호
전화 02 335 2964 팩스 031 901 2965
www.misulmun.co.kr
포스트 post.naver.com/misulmun2012
인스타그램 @misul_munhwa

인쇄 동화인쇄

© Yoon Ji Won, 2021
ISBN 979-11-85954-71-4(03600)
값 15,000원

음악이 흐르는 미술관

큐레이터 첼리스트 윤지원의
명화×클래식 이야기

미술문화
MISUL MUNHWA

차례

음악

뼈피리와 북 등으로 자연의 소리를 흉내	신을 위한 피라미드 속 음악	인간적인 면모가 나타나는 〈세이킬로스의 비문〉

원시시대
기원전 15000년경

고대 이집트
기원전 3000년경

고대 그리스
기원전 1000년경

미술

신에서 인간으로, 왕에서 개인으로

콜로세움의
운동 경기에 사용되었던,
관악기과 수력오르간이
주가 되는
응원 합주 음악

그레고리안 성가

• 예배를 위한 음악
• 인간의 목소리, 오르간,
 3박자
• 한 명이 부르던 노래에서
 점차 성부가 나뉘며
 20성부 이상까지 늘어남
• 악보,계명이 생겨남

조스캥 데 프레,
카메라타

• 인간의 여흥을 위한
 음악
• 음악의 화성이 넓어지며
 입체적으로 확장,
 다양한 박자
• 오페라의 태동

헬레니즘·로마	중세	르네상스
기원전 300년경	5세기경	15세기경

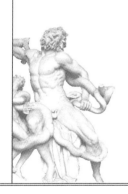

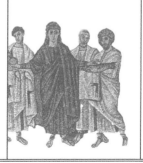

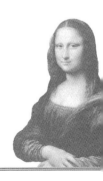

바흐, 비발디, 헨델

- 오늘날 클래식 음악의 시작
- 대위법, 화성법과 같은 음악의 형식 확립
- 오페라의 인기

하이든, 모차르트

- 교향곡, 소나타, 협주곡의 발달
- 이성에 의한 절제된 형식미

베토벤

- 이성적이고 형식적인 음악에서 감성적이고 격정적인 음악으로

바로크

17세기경

고전주의

18세기 후반~19세기 초반

리스트, 브람스, 쇼팽

- 음악의 황금기
- 인간의 감정을 본격적으로 표현
- 음악의 규모가 확대

드뷔시, 라벨, 포레

- 음의 확장보다는 음의 울림 하나하나에 집중
- 오리엔탈리즘의 영향으로 동양 음계 도입

사티, 쇤베르크

- 가구 음악, BGM의 시작
- 기괴하게 들리는 음악, 무성 연주
- 개념미술처럼 개념적인 음악이 시작

낭만주의
19세기 초중반

인상주의
19세기 후반~20세기 초반

근대
20세기

일러두기

- 장이 시작되는 페이지 하단의 QR코드를 인식하면 해당 장에 수록된 음악의 재생목록과 연결됩니다. 본문에 사용된 ♪는 수록된 음악을 표시합니다.
- 미술작품의 크기는 세로×가로(cm)로 표기하였습니다.
- 미술작품과 음악의 상세 정보는 부록에 별도로 기재하였습니다.
- 이 서적 내에 사용된 일부 작품은 SACK를 통해 ADAGP, Picasso Administration과 저작권 계약을 맺은 것입니다. 저작권법에 의하여 한국 내에서 보호를 받는 저작물이므로 무단 전재 및 복제를 금합니다.

삶이 예술이 되는 기적

어릴 때부터 음악만을 업으로 알고 살아왔던 내가 예술의 본고장인 프랑스 파리에서 유학하면서 음악과 미술을 함께 공부하게 된 것은 뜻밖의 행운이었다. 미술을 알게 되니 그동안 해왔던 음악도 더 잘 이해하게 되는 기적 같은 일이 일어난 것이다. 모호했던 곡의 뉘앙스가 같은 시대 미술을 통해서 조금더 분명해졌고, 이미지를 쉽게 떠올릴 수 있어 연주가 더욱 풍부해졌다. 돌이켜 보니 미술작품을 볼 때에도 음악사를 알고 있기 때문에 남들보다 좀 더 다르고 정확하게 느낄 수 있었던 것 같다.

음악과 미술을 함께 알게 되니 세상의 여러 장면이 작품으

로 다가왔다. 순간의 빛을 포착하고자 했던 모네의 붓질에서는 음으로 경치를 그려내려 했던 드뷔시의 선율이 잔잔히 들려왔고, 라벨이 작곡한 견고한 리듬은 대상의 본질을 포착하려 했던 세잔의 그림을 연상시켰다. 예술 속의 예술이 내 눈과 귀를 사로잡았다.

이렇듯 내가 느낀 감흥들을 더 많은 사람들과 나누기 위해 클래식 음악과 미술의 역사를 함께 전하는 일을 하기로 했다. 그중 대표적인 것이 강의 형식의 공연으로 기획한 렉처 콘서트 '클래식하게'였다. 하지만 제한된 시간 안에 이야기를 전해야 한다는 아쉬움이 있었다. 이 아쉬움을 채우고자 예술의 탄생에서 현대까지를 이야기했던 첫 번째 렉처 콘서트 '세상에서 가장 쉬운 예술'을 책으로 엮게 되었다.

음악과 미술은 같은 시대적 배경에서 변모했다. 그렇기 때문에 둘을 함께 다룰 때 더욱 쉽게 이해하고 풍부하게 느낄 수 있다. 한 예술을 가장 섬세하게 설명할 수 있는 것은 또 다른 예술이다. 책 속의 미술작품과 동시대 음악을 함께 감상하며 언어로는 전하기 힘든 섬세한 감각을 체험하기를 바란다.

이 책은 예술 입문자에게 보내는 초대장이다. 최대한 쉽고

간결하게 음악과 미술의 역사를 막힘없이 한눈에 관망할 수 있도록 하고자 노력했다. 눈으로는 책 속의 그림을 보면서, QR 코드와 연결된 추천 음악을 듣기 바란다.

각 시대를 가장 잘 설명할 수 있는 하나의 주제를 선별했고, 이에 따라 핵심적인 음악과 미술작품들을 수록했다. 따라서 이 책이 예술사의 모든 관점을 이야기해주지는 못한다. 이 책을 예술사 전반의 큰 틀을 이해하는 계기로 삼되, 나아가 흥미가 생긴다면 직접 예술의 바다로 항해를 시작해야 할 것이다.

클래식 음악과 미술의 역사를 전하기 위해 이 책을 썼지만 여러분이 어떤 것도 외우거나 기억하려고 노력하지 않고 그저 음악을 듣듯이 느끼기를 바란다. 결국 마음을 이끄는 것은 느낌이기 때문이다. 그 느낌에 이끌려 이 책의 마지막 페이지를 덮을 때쯤엔 여러분에게 음악과 미술이 있는 삶이 시작되었으면 좋겠다.

예술은 무엇일까?

하얀 바탕 위에 검은 사각형이 덜렁 그려져 있다.

이 음악은 또 뭔가. ♪

마냥 듣기 편한 멜로디는 아닌 것 같다…

이렇듯 난해하게 느껴질 수 있는 현대예술을 이해하기 위해서는

다양한 접근방식이 필요하다.

처음에는 자유롭게 상상하는 것이 가장 중요하다.

다음으로는 이 작품이 만들어진 시대를 떠올려 보자.

당시의 가치와 분위기를 돌아보면 작가의 의도를 이해할 수 있다.

그리고 마지막으로는,

다시 자유롭게 내 방식대로 사유하는 것이다.

음악과 미술이 어떻게 이러한 형태에 이르렀는지 이해하기 위해

예술이 시작된 지점으로 돌아가 볼까?

♪

아널드 쇤베르크, 〈달에 홀린 피에로, 작품번호 21〉,
1912년경

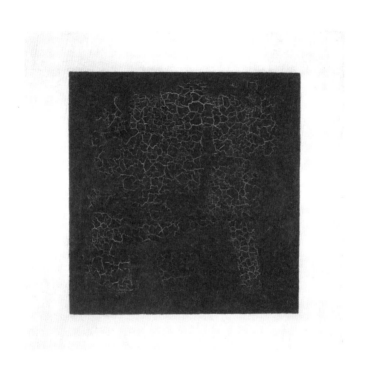

카지미르 말레비치, 〈검은 사각형〉, 1915년

예술은 어떻게 시작되었을까?

구석기 시대 동굴에서 800점 이상의 벽화가
발견되었다.
들소, 야생마, 사슴, 염소 등이 주로 그려져 있고
주술사로 추정되는 인물도 등장한다.
구석기 시대 사람들은 어떠한 마음으로
이 그림을 그렸을까?

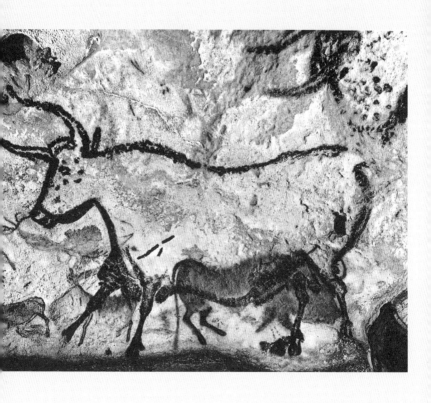

〈라스코 동굴 벽화〉 일부, 기원전 15000년경

인류에게 아직 언어조차 생겨나지 않았던 시절. 사람들은 어디서 불어오는지 알 수 없는 매서운 폭풍우, 하늘이 갈라지는 듯한 천둥, 살이 타들어 갈 것 같은 태양을 두려워했다. 어딘가에 이 모든 것을 조종하는 초월적 존재가 있다고 믿었고, 살기 위해 신에게 기도했다. 어쩌다 기도가 들어맞는 일이 생기며 신에 대한 경외심은 더욱 높아졌다.

사람들은 간절한 마음으로 기도하며 동굴 벽에 잡고 싶은 동물을 그려 넣고 돌을 던졌다. 그러면 실제로 먹이가 될 동물의 힘이 약해질 거라 믿었다. 비슷한 이유로 다산을 기원하며 풍만한 몸매의 여인상을 만들어 숭배했다. 이것이 각각 프랑스와 오스트리아에서 발견된 구석기 시대 유적 〈라스코 동굴 벽화〉와 〈빌렌도르프의 비너스〉의 이야기이다.

악기 또한 신에게 제사를 지내기 위한 목적으로 만들어졌다. 사람들은 동물의 뼈와 가죽으로 피리와 북을 만들어 새소리와 천둥소리를 흉내 내며 신께 기도를 드렸다.

음악과 미술은 이렇게 주술을 목적으로 탄생했다. 그렇기에 사물과 똑같이 그리거나 만들기보다 목적을 충족하기 위한 핵심적인 부분을 강조하는 것이 더 중요했다.

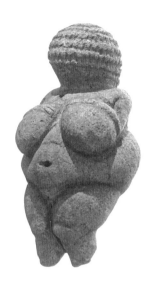

〈빌렌도르프의 비너스〉, 기원전 28000-25000년경

이 작은 여인상은 오스트리아의 빌렌도르프에서 발견되어
지금의 이름을 가지게 되었다. 다산과 풍요를 기원하기 위한 목적으로
제작되었다고 보는 시각이 지배적이다.

이제 작품을 다시 보자. 처음과는 조금 다르게 느껴지는가?
이 짧은 이야기만으로도 그림 속에서 방금 전까지 느끼지 못
했던 많은 것들을 상상하고 느낄 수 있다. 우리에게 벌써 변화
가 일어나고 있다.

고대 이집트인들은 그림을
왜 보이는 대로 그리지 않았을까?

벽화 속 사람들은 우리의 눈에
보이는 모습이 아니다.
각각의 신체 부위가 다른 시점에서 그려져 있다.
얼굴과 다리는 옆모습인데, 어깨는 앞모습이다.
그림 속 인물들은 왜 이렇게
부자연스러운 자세로 그려졌을까?

두 번째 이야기
재생목록

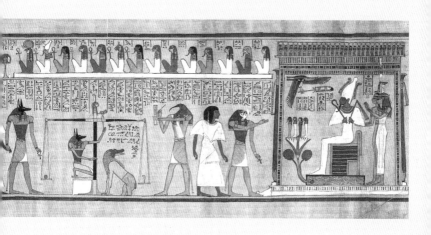

〈후네페르의 사자의 서〉 일부, 기원전 1275년경

기원전 3000년경. 고대 이집트인들은 삶을 살아가는 데에 큰 어려움이 없었다. 사방이 모래로 둘러싸여 외부의 침입이 적었고, 1년 내내 마르지 않는 나일강 덕분에 식량도 풍족했다. 따라서 그들은 현세 너머 사후세계에 관심을 가지게 되었다.

그들은 자신들의 왕을 신의 아들이라 믿었고, 왕이 죽은 후 신의 세계로 돌아가는 것을 돕고자 했다. 이를 위해 하늘과 가장 가까운 곳까지 닿을 수 있는, 끝이 뾰족한 거대한 무덤인 피라미드를 만들고 그 속을 온갖 부장품으로 채웠다.

이들의 미술의 목적은 신의 아들인 왕의 영생이었다. 조각가를 뜻하는 고대 이집트어의 의미 또한 "계속 살아 있도록 하는 자He who keeps alive"였다. 무덤 속 벽화들은 왕의 승천을 위한 부적과 같은 것이어서 모든 인체 부위가 드러나도록 분명하게 그려 넣어야 했다. 인물의 팔다리가 짧아지거나 가려지면 신체가 온전하게 사후세계로 갈 수 없다고 믿었기 때문이다.

〈후네페르의 사자의 서〉에서도 이러한 법칙을 찾아볼 수 있다. 이는 고대 이집트의 서기관이었던 후네페르를 위한 사후세계의 안내서와도 같다. 죽은 이가 심판의 과정을 거쳐 마침내 지하세계의 신에게로 다가가는 과정을 담았다.

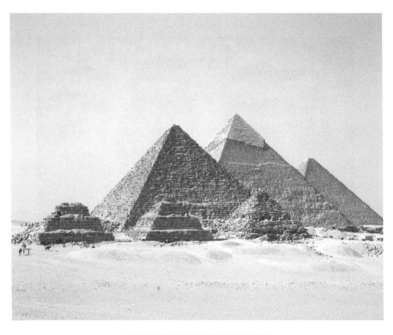

기자 피라미드 정경, 기원전 2560년경

고대 이집트인은 왕이 죽으면 사후세계에서 영원한 생명을 얻는다고 믿었다.
피라미드는 왕의 거대한 묘지이자, 하늘로 올라가기 위한 계단과도 같았다.

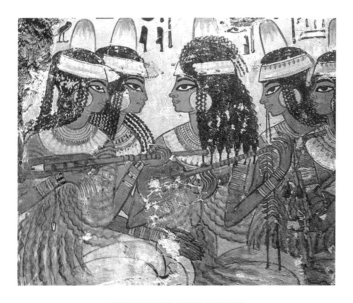

〈연회의 악사들〉, 기원전 1350년경

테베의 서기였던 네바문을 기리는 잔치의 모습을 묘사한 벽화의 일부이다.
벽화의 다른 부분에는 화려한 옷을 입은 손님들이 악사 및 무용수와 신나게 잔치를 즐기고
있다. 더불어 그들이 네바문을 기리며 부르는 노래의 가사 또한 기록되어 있다.

미술가들과 마찬가지로 고대 이집트의 음악가들 또한 왕이 신의 세계로 돌아가도록 돕는 일을 했다. 피라미드의 벽화에서 타악기형의 하프, 나팔과 피리 등의 관악기를 연주하며 제사나 장례 행렬을 따르는 음악가들의 모습을 찾아볼 수 있다. 이들은 죽은 자를 위한 노래를 부르며 그가 영원히 잔치를 즐길 수 있길 기원했다.

이러한 벽화와 유물, 문헌을 바탕으로 고대 이집트 음악을 재현한 음반이 발매되어 큰 화제를 불러일으킨 바 있다.[1] 물론 이는 어디까지나 작곡가의 상상력이 가미된 시도일 뿐이지만, 피라미드의 벽화를 보며 음악을 들으면 고대로 돌아가 피라미드 속을 걷고 있는 듯한 기분이 든다. 죽음과 밀접한 관련을 지닌 고대 이집트의 예술작품을 감상하고 있으니 오늘 나의 스트레스가 대수롭지 않게 여겨지며 조금은 초연해진다.

 1 라파엘 페레스 아로요, 〈피라미드 텍스트의 찬가 567〉, 2013년

그리스 신화 속 신들은
왜 인간과 비슷할까?

그리스 신화는 매력적인 등장인물과
흥미로운 줄거리로 지금도 많은 예술작품의
모티브로 활용되고 있다.
실제로 그리스 신들은 인간과 같은 외모로
인간과 비슷하게 사고하고 행동하며,
인간의 삶에 관여하는 것을 즐긴다.
그리스 신들은 왜 이렇게 인간에게 관심이 많을까?

♪

세 번째 이야기
재생목록

칼리크라테스와 익티노스, 〈파르테논 신전〉, 기원전 447-438년경

기원전 1000년경. 온화한 지중해의 작은 항구도시들로 이루어진 고대 그리스에서 사람들은 자연이 주는 아름다움과 평화로움을 마음껏 누렸다. 고대 이집트는 사방이 모래로 둘러싸여 안전하지만 외부와의 교류가 적은 폐쇄적인 사회였고, 그들의 왕이 말하는 것이 곧 법이고 절대적인 진리가 되었다. 그러나 작은 섬들로 이루어져 사방이 탁 트인 그리스는 다양한 집단과 교류하며 사고를 발전시킬 수 있는 개방적인 사회였다.

"인간은 무엇이지? 나는 누구일까. 나의 존재는…"

이 여유와 개방성, 인간에 대한 고민 속에서 최초의 민주주의 국가인 아테네가 탄생했다. 사람들은 철학을 사유하고 드라마를 감상하며 과학과 수학을 연구했다. 소크라테스, 플라톤, 아리스토텔레스와 같은 걸출한 철학자들이 등장한 것도 이 시점이다.

고대 그리스인은 이전 시대의 신에 대한 개념과 주술에 대해 회의적이었다. 그들은 무엇이라 정의 내릴 수 없는 원시적인 모습의 신이 아닌 포세이돈, 아폴론, 아테나와 같이 인간의 모습을 한 신을 신봉했다. 인간의 삶과는 동떨어진 사후의 삶을 위한 피라미드를 지은 고대 이집트인과 달리, 고대 그리스

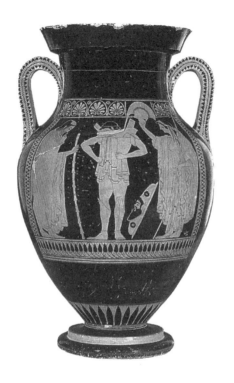

에우티미데스, 〈전사의 작별〉, 기원전 510-500년경

고대 그리스에서는 도기에 신, 영웅들의 이야기를 그려넣었다.
이 그림은 트로이의 영웅 헥토르가 전쟁에 나가기 전 그의 어머니 헤카베가
투구를 씌워 주는 장면이다.

인은 인간과 같은 모습의 신이 자신들의 국가를 수호해 줄 수 있도록 파르테논 신전을 짓는 데 열중했다.

그림 또한 인물의 표현이 한결 자연스러워졌다. 특히 항아리에 그려진 〈전사의 작별〉에서 가장 주목할 만한 점은 중앙에 서 있는 인물의 정면을 향한 발이다. 인간의 이성을 중시했던 고대 그리스인은 발을 보이는 대로, 즉 발가락에 발등이 가려진 상태로 그려냈다.

눈에 보이는 대로 그리는 것과 더불어 그리스인들은 수학적 비례로 일구어낸 완벽한 균형을 중요하게 생각했다. 다만 팔, 다리, 허리 등 인체의 각 부위를 수학적으로 완벽한 비율로 조합하여 아름답게 보이는 이들의 조각상은 실제 인체와는 다소 거리가 있다. 예를 들어 미론의 〈원반 던지는 사람〉은 얼핏 완벽한 운동 자세를 취한 것으로 보이지만, 우리가 따라할 수 없는 자세라는 사실이 연구를 통해 밝혀졌다. 격하게 운동을 하면서도 표정이 일그러지지 않고 냉철하고 이성적으로 보이도록 묘사하여 진지하고 엄격한 느낌을 준다.

고대 그리스인들은 음악이 인간에게 꼭 필요한 교육이라 여겼다. 듣기 좋은 음악은 인간을 온화하고 건강하게 만들며, 듣

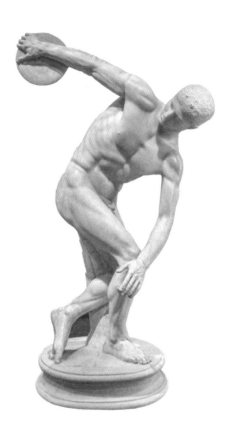

미론, 〈원반 던지는 사람〉(기원전 460-450년경)의 로마 시대 복사본, 140년경

활처럼 휜 팔과 다리, 상체와 하체 사이에서
정확한 비례의 규칙을 발견할 수 있다.

기 불편한 음악은 인간을 공격적이고 불안정하게 만든다고 생각했기 때문이다. 매일 소음 속에서 사는 사람과 감미롭고 아름다운 소리를 듣는 사람의 정서는 확실히 다를 것 같긴 하다. 따라서 그리스인들에게 음악은 수학이나 과학만큼 중요한 교양이었다.

> 음악은 우주에 영혼을 부여하고 정신에 날개를 달며,
> 상상의 나래를 펼치게 한다. 그리고 모든 것에 생명을
> 불어넣는다. ― 플라톤

인간 중심의 생각은 음악에서도 나타난다.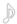1 음악을 들어보면 이전보다 한결 밝아진 장조의 멜로디 덕분에 이집트의 무덤 속에서 바깥세상으로 나온 듯하다. 우리가 따라 부를 수 있을 듯, 이 음악은 비교적 친숙하게 느껴진다.

가사도 인간의 삶을 이야기하기 시작했다. 삶이 영원불멸

1 작자 미상, 〈세이킬로스의 비문〉, 1-2세기경

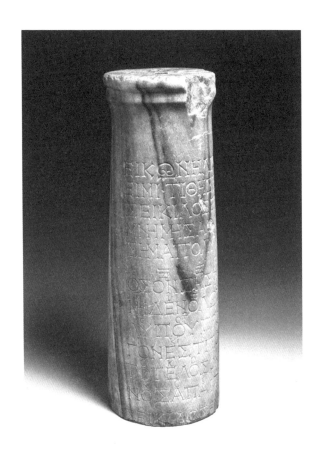

〈세이킬로스의 비문〉, 기원전 200–기원후 100년경으로 추정

터키의 아이딘에서 발견된 고대 그리스의 비문으로,
현존하는 가장 오래된 완전한 악보이다. 세이킬로스라는 사람이
사랑하는 사람의 죽음을 애도하기 위해 작곡했거나, 그리스 신화의 무사 여신
에우테르페를 찬양하기 위해 지었다는 설이 유력하다.

하지 않으며, 찰나일 뿐이라는 사실을 받아들이기 시작한 그리스인들의 문학적 면모와 인간적 성찰이 잘 드러난다.

> 그대 살아있는 동안 빛나기를.
> 삶에 고통받지 않기를.
> 인생은 찰나와도 같으며,
> 시간은 모든 것을 앗아갈 테니.
> —「세이킬로스의 비문」

이성을 중시했던 고대 그리스인은 미술에 수학적 비례를 도입했던 것처럼 감성적인 음악에도 이성적인 수학을 사용했다. 특히 위대한 수학자 피타고라스는 수학으로 아름다운 소리를 발견하고자 했다.

피타고라스는 우연히 길을 걷다 대장장이의 망치 소리를 듣고 물체의 크기에 따라 소리가 달라진다는 사실을 깨달았다. 그리고 크기가 다른 종들을 매달고 실험을 한 결과 종의 크기가 작을수록 높은음이, 클수록 낮은음이 난다는 원칙을 밝혀냈다. 덧붙여 이러한 음의 차이는 진동수에 의한 것이며, 모든 소리는 진동에 의해 발생한다는 사실 또한 발견했다. 실제로 우리의 목소리 또한 성대의 울림, 즉 진동에 의해 발화된다. 수학자였던 피타고라스에게 음은 진동이었고 곧 울림의 횟수였다. 그는 소리를 진동수, 즉 숫자로 정리했다. 그리고 그중에서 듣기 좋은 소리를 정했는데 그 음들이 오늘날 '도레미파솔라시'라 불리는 음정들이다. 물론 이 시점에서는 아직 음정에 정확한 명칭이 붙지 않았지만 말이다.

고대 그리스인들은 피타고라스가 발견한 듣기 좋은 소리의 진동 비율을 바탕으로 악기의 줄을 만들었다. 천문학에도 관심이 많았던 고대 그리스인들은 이 비율을 우주의 행성, 즉 별자리에도 도입하였다. '수'로 정리된 음에 별과 별 사이의 거리를 대입하여 우주의 소리 또한 음악으로 들을 수 있다고 생각한 것이다. 그들은 음악을 우주의 음악, 악기의 음악, 인간의 음악 총 세 가지로 정의했다.

이렇듯 고대 그리스인들에게 음악은 인간의 심성에 영향을 미치며 더 나아가 우주의 소리까지 듣게 하는 매우 중요한 항목이었다. 이 시대의 유산으로 클래식 음악의 씨앗이 땅속에 튼튼히 뿌리내리게 된다.

〈라오콘 군상〉은 왜 이토록
고통스러운 몸짓을 하고 있을까?

절규하는 인물의 표정에서 탄식이 들려온다.
긴 뱀이 라오콘과 어린 자식들의
온몸을 조이는 것도 모자라,
이제 막 물려고 입을 벌리고 있는 모습에
보는 사람도 그 고통 속으로 빨려들어간다.
실제 사람에게 흰 물감을 부어 놓은 것처럼
섬세한 표현이 돋보이는 이 작품에는
어떤 이야기가 숨어 있을까?

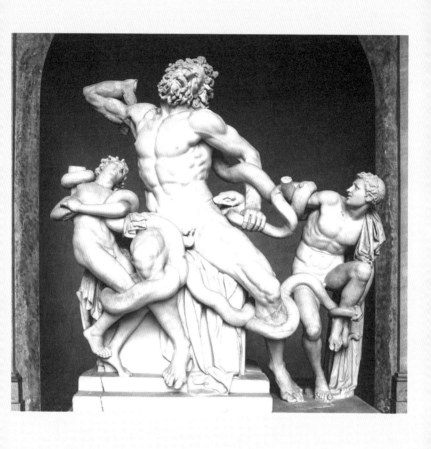

〈라오콘 군상〉, 기원전 175-150년경

기원전 330년경. 그리스 북쪽에 위치했던 마케도니아 왕국의 알렉산드로스 대왕이 고대 그리스를 정복했다. 이에 더해 유럽 대륙의 대부분을 정복한 알렉산드로스 대왕은 지금의 중동이라 할 수 있는 동방의 나라까지 진출해 대제국을 건설하며 헬레니즘 문화를 이룩했다. 그리스가 정복된 것은 안타까운 일이지만 덕분에 예술은 그리스의 이상적이고 균형 잡힌 양식에 동방의 거대함과 화려함이 결합하여 새로운 모습으로 나타났다.

알렉산드로스 대왕의 대제국에서는 상업이 발달하여 동서양의 물자가 활발하게 교류되었다. 헬레니즘은 부유한 상인들이 거액의 값을 치르고 작품을 구매하는 시대였다. 좋은 작품을 소유하는 것이 부의 상징으로 여겨졌으며, 오늘날의 명품 짝퉁처럼 복제품이라도 갖기를 원했다.

이제 예술가들은 본격적으로 경쟁하기 시작했다. 구매자의 눈에 띄기 위해 인간의 외양을 묘사하는 것을 넘어 내면까지 깊이 있게 담아내고자 했다. 그러므로 비례와 균형을 중시하고 감정을 드러내지 않았던 고대 그리스의 이상적인 조각과 달리 헬레니즘 조각상은 꾸밈이 많고 화려하며, 고통, 절망, 분노 등 인간의 감정이 여과 없이 드러난다.

〈라오콘 군상〉은 이러한 경향을 여실히 보여준다. 무려 2100여 년 전에 만들어졌다는 것이 믿기지 않을 정도로 전체 구도와 뒤틀린 인체의 표현, 감정의 묘사가 완벽에 가깝다.

이 조각상은 그리스 신화의 트로이 전쟁 에피소드를 모티브로 제작되었다. 10년 동안이나 계속되었던 그리스군과 트로이군의 전쟁은 마침내 오디세우스의 유명한 책략인 '트로이의 목마'로 종식되었다. 오디세우스는 철수를 가장하며 커다란 목마를 남기고 떠났으나, 사실 그 안에는 오디세우스를 필두로 한 그리스군이 숨어 있었다.

책략을 눈치챈 트로이의 신관 라오콘은 목마를 트로이로 들이기를 반대했고, 이에 오디세우스를 비호하던 바다의 신 포세이돈은 격노한다. 〈라오콘 군상〉은 분노한 포세이돈이 자신의 계획을 망치려 하는 라오콘과 그의 두 아들에게 독사에 칭칭 감겨 죽게 하는 형벌을 내리는 장면을 포착했다. 자식을 구하지 못하는 안타까움과 자신조차 죽어가는 극한의 고통을 적나라하게 표현했다.

마침내 최대의 고통이 존재하는 곳에 최고의 미가 있다는 결론을 얻었다. ― 요한 요아힘 빙켈만

시공을 넘어 다양한 예술가들에게 영감을 준 이 작품의 발굴에 르네상스의 천재 조각가 미켈란젤로가 참여했다는 것 또한 재미있는 일화이다.

기원전 272년 이탈리아 전역을 지배하고 기원전 164년 그리스를 정복하며 막강한 힘을 가지게 된 로마는 마침내 기원전 27년 옥타비아누스가 황제로 집권하며 대제국을 건설한다. 로마인들은 헬레니즘의 문화를 접하며 그리스의 예술에 열광했고, 이를 배우고자 했다.

고대 로마의 건축가들은 뛰어난 기술을 바탕으로 화려하면서도 웅장한 건축물을 많이 지었다. 대표적으로는 80년에 완공된 거대한 원형 경기장 콜로세움이 있다. 콜로세움에서는 주로 맹수와의 싸움과 검투가 벌어졌다. 그리고 음악은 콜로세움에서 열리는 다양한 시합을 응원하는 역할을 담당했다. 따라서 응원가에 적합한 트럼펫과 같은 관악기들이 발달하고, 최초로 음악 경연 대회도 개최되었다. 지금 많은 사람들의 사랑을 받는 음악 서바이벌 프로그램은 이미 2000여 년 전에 시작되었다.

로마제국은 거대한 영토를 가진 만큼 세력 다툼을 피할 수 없었고, 분열할 조짐을 보이게 된다. 정치적 혼란이 극심했던 시기, 콘스탄티누스 1세는 312년 '십자가의 환상'을 보고 그의 정적을 물리치는 데 성공한다. 이로써 기독교에 더욱 확신을 가지게 된 그는 313년 그동안 박해받던 기독교를 보호하며 장려하고자 '밀라노 칙령'을 발표했다. 324년 마침내 제국의 단독 지배자가 된 그는 333년 12월 25일을 성탄일로 지정했다. 그의 결정은 이후 세상의 모든 것을 달라지게 만들었다.

중세 예술의 목적은
무엇일까?

유럽의 미술관을 거닐면 중세시기에 유독
예수님이나 성모마리아를 그린 작품들이 많다.
중세시대에는 왜 이렇게
기독교에 관한 그림이 많을까?

♪

다섯 번째 이야기
재생목록

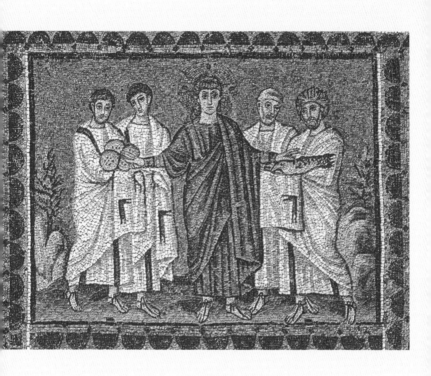

〈빵과 물고기의 기적〉, 504년경

콘스탄티누스 1세의 후원을 등에 업고 세력을 키워가던 기독교는 392년에 로마제국의 국교로 선포되었고, 이교도 숭배가 일절 금지되었다. 이후 서구 세상의 모든 것이 기독교의 발아래에 놓이게 되었다.

국교로 공인되기 전까지 로마의 황제를 섬기지 않는다는 이유로 많은 핍박을 받아왔던 기독교인들은 자신들의 지위를 확고히 하고자 했다. 그들은 기독교에 위배된다고 생각되는 것들을 철저하게 배척했다. 포세이돈, 제우스, 아테나 등 그리스 신을 표현한 조각상들도 이교도의 것으로 여겨 대부분 파괴했다.

예술은 사람의 마음을 하느님이 아닌 다른 것으로 현혹시킬 수 있다는 이유로 일시적으로 금지되었다가 곧 기독교를 전파하는 수단으로 제한적으로 활용되었다. 이때부터 유럽의 거의 모든 미술은 예수나 성모 마리아, 하느님을 표현한 것 일색이 된다. 화려한 미술은 금지되었고 예배를 위해 꼭 필요한 만큼의 단순한 표현만 허용되었다.

특히 중세에는 기독교의 보급을 위한 모자이크화가 많이 창작되었다. 금빛 색채가 주를 이루는 모자이크는 교회당을 장식하며 속세와 구분되는 신성함을 강조했다. 〈빵과 물고기

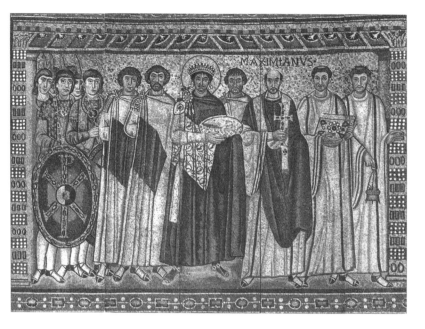

〈유스티니아누스 1세와 신하들〉, 526-547년경

스스로를 기독교의 수호자로 여겼던 유스티니아누스 1세가 좌측의 성직자들과 우측의
행정관들 사이 중앙에 서 있다. 맨 왼쪽으로 보이는 것은 군인들이다.

의 기적〉은 예수가 빵 다섯 개와 물고기 두 마리로 5천 명의 군중을 먹였다는 성서의 사건을 묘사하고 있다.

미술과 같은 이유로 음악 또한 인간의 목소리로 노래하거나, 오르간으로 최소한의 반주만 곁들이는 것 외에는 모두 금지되었다. 오직 예배를 위한 아주 단순한 형태의 음악이었다.

하지만 음악은 하느님의 말씀을 전하는 성가를 중심으로 점점 활발히 연구되고 입체적으로 확장되어 갔다. 하나의 선율이었던 것이 점차 다양한 선율로 나뉘었다. 이를 다성 음악이라 한다. 다성 음악은 유럽과 다른 문화권 음악 간의 가장 큰 차이다. 고수의 북소리에 맞춰 명창이 홀로 노래를 부르는 우리나라의 판소리를 생각해 보자. 이에 비하면 서양의 음악은 확실히 다성적이다.

중세의 교회 음악을 대표하는 것이 그레고리안 성가이다.
이는 로마 교황청의 권위를 확립했다고 평가받는 교황이자 교

🎵 1 작자 미상, 〈주님! 우리를 불쌍히 여기소서 혹은 자비송〉,
6세기부터 전례음악으로 사용

회학자 그레고리우스 1세(재위 590-604년)가 여러 갈래로 나뉘어 있던 성가를 집대성하여 모든 교회가 같은 의식에 같은 성가를 사용하도록 한 것이다. 이후 천 년에 이르는 중세시대에 전례음악으로 사용되었으며 오늘날까지도 기독교 예배에서 불리고 있다.

그레고리안 성가를 들으면 머릿속의 걱정들이 차분하게 가라앉는 것 같다. 기독교인이 아니라 하더라도 충분히 음악이 주는 포근함에 휴식과 위로를 얻을 수 있다.

화려한 표현이 금지되었기에 음악은 오르간 소리와 인간의 목소리만으로 화음을 펼쳐야 했고, 그림들 또한 단순하고 소박하게 그려져야만 했다. 하지만 이로 인해 이 시대의 예술은 시대를 막론하고 보편적인 위안을 준다. 이것은 종교의 힘이 아니다. 종교가 예술의 힘을 빌린 것이다. 이런 음악을 들으며 조용한 공간에 앉아 있노라면 그 종교가 무엇이라도 믿게 되지 않을까. 더군다나 1500년 전이라면 더욱 그랬을 것이다.

원근법은
어떻게 생겨났을까?

여러 인물이 예수를 둘러싸고

그의 죽음을 애도하고 있다.

인물들의 생동감 있는 자세로 인해

그들의 관계가 생생하게 느껴진다.

부피감 있고 역동적인 공간 배치로 그림이

이전보다 실감 나게 느껴진다.

종교가 예술에 걸었던 족쇄가 풀리고 있는 걸까?

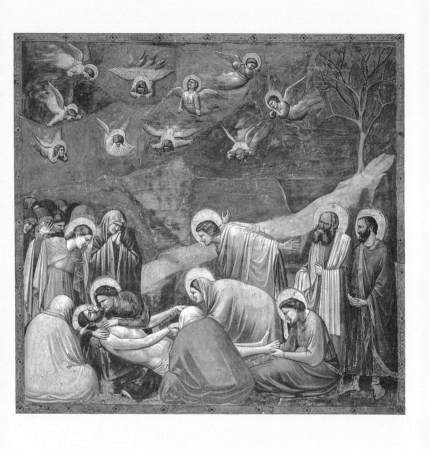

조토 디 본도네, 〈애도〉, 1305년경

끝나지 않을 것 같은 기독교의 시대는 종교 전쟁으로 서서히 저물기 시작한다.

11세기부터 13세기까지 약 200년 동안 십자군전쟁crusades이 일어났다. 십자군은 이 전쟁에 참여한 군사들을 부르는 명칭으로, 그들이 가슴과 어깨에 십자가 표시를 한 데서 유래한다. 기독교가 자신들의 성지인 예루살렘을 이슬람교도로부터 탈환하기 위해 벌인 전쟁이지만 교황과 영주, 상인 들의 욕망이 더해지며 전쟁이 길어졌다.

8차례의 원정은 첫 번째를 제외하고는 모두 실패로 끝났다. 이로 인해 교회가 쇠퇴하고 교황 대신 권력을 잡기 위한 왕권 다툼이 치열해지며 정치적 상황이 불안정해졌다. 거기에 엎친 데 덮친 격으로 인류 역사상 최악의 전염병인 흑사병이 창궐했다. 동방과의 전쟁에서 돌아온 병사들이 페스트를 확산시키는 주범이 되었다고 거론된다. 14세기에 흑사병으로 인한 사망자는 2500만에서 6000만 명으로 추정되는데, 이는 유럽 인구의 1/3 혹은 1/4에 해당하는 수치이다. 그야말로 혼돈의 시대였다.

극심한 사회적 혼란으로 농민들은 반란을 일으켰고 사람들은 하느님의 존재, 즉 종교에 의문을 품기 시작했다. 전쟁과

기근, 역병이 한꺼번에 인류를 덮쳤고 이로 인해 수많은 이들이 무력하게 죽어갔다. 신은 진정 존재한단 말인가? 사람들의 관심은 하느님이 아닌 인간으로 옮겨갔고 고대 그리스 시기처럼 다시 한번 인간 중심적인 사상이 싹트게 되었다.

돌이켜 보면 고대 그리스 시기에는 여유 속에서 인본주의가 시작되었다. 그런데 여유와는 거리가 멀다고 생각되는 이 난리 통에 인간에 대한 탐구가 어떻게 가능했을까? 아이러니하게도 수많은 전쟁과 흑사병으로 인구가 감소하자 상황이 정리된 후 생존한 사람들의 생활 여건은 오히려 더 좋아졌다. 더욱이 전쟁은 누군가에게 부를 쌓을 기회를 가져다주었다. 십자군전쟁은 오늘날의 프랑스 지역에서 이스라엘을 공격한 것으로, 이는 200년 동안 프랑스에서 이스라엘까지 왕래가 있었다는 뜻이다. 사람과 물자가 활발하게 교류되며 상업이 부흥했고, 원정의 경로에 위치했던 이탈리아에서는 더욱 그러했다. 상인들은 이탈리아에 모여들기 시작했고, 도시는 점차 병원, 학교, 관공서 등 사람을 위한 편의시설로 채워졌다. 한편 전쟁과 전염병으로 인구가 줄어든 탓에 임금은 오르고 집값은 저렴해졌다.

시민들은 점차 종교의 그늘을 벗어나고 있었다. 부유한 상

인들은 헬레니즘 시대의 귀족과 마찬가지로 예술로 그들의 부를 과시하고자 했다. 예술가들은 후원자들의 선택을 받기 위해 작품을 창작하게 되었고, 예술의 목적은 종교적 메시지의 전달에서 인간의 향유로 변모했다.

이제 사람들은 예술 그 자체에 관심을 가지기 시작했다. 이러한 생각의 변화는 작품 제작 기법에도 영향을 주었다. 중세에 작품이 평면적이었던 이유는 예술을 행하는 목적이 오로지 예배에 있었기 때문이었다. 성경의 내용을 전달하면 그만이었기에 앞에서든, 옆에서든, 멀리서든, 가까이서든 그것이 무엇인지 인지할 수만 있으면 충분했다.

하지만 인본주의가 설득력을 얻으며 누군가 바라보고 향유한다는 관점이 중요해졌다. 즉, 이제 그림은 누군가 정면에서 '바라보는 것'이 되었다. 화가들은 정면에서 바라본 하나의 소실점을 기준으로 그림에 깊이감을 더해가는 원근법을 고안해 냈다. 그림이 우리에게 입체적으로 다가오기 시작했다.

앞서 소개된 조토 디 본도네의 〈애도〉는 새로운 시대의 포문을 연 작품으로 평가받는다. 앞뒤 사람들 사이에 거리감이 생겨났고 특히 이전에는 모두 앞모습으로 그려졌을 사람들이 등을 지고 앉아 있거나 비스듬히 서 있다. 예수의 주위를 둘러

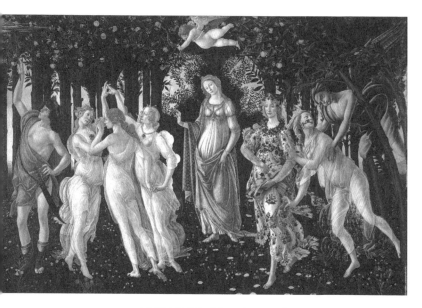

산드로 보티첼리, 〈봄〉, 1477–1482년

싼 사람들은 중앙에 등지고 앉은 사람을 시작으로 깊이감을 더해가며 공간감을 형성한다. 하늘의 천사들 또한 저마다 다양한 제스처를 취하고 있어 그림이 더욱 풍부하게 느껴진다.

산드로 보티첼리의 〈봄〉에 이르러서는 훨씬 입체적이고 색감도 더욱 섬세해졌다. 무엇보다 중세에 금기시되었던 그리스 신화를 주제로 삼았다는 점에서 새로운 시대로 접어들었다는 것이 여실히 드러난다.

음악에서도 새로운 움직임이 나타났다. 인간을 위해 미술이 원근법을 고안해 냈다면 음악에서는 인간의 맥박을 가장 이상적인 속도로 규정한 박자의 체계가 생겨났다. 가장 결정적인 변화는 이제껏 3박자만 고수해 오던 교회음악에서 2박자가 허용되었다는 것이다. 이전에는 '성부, 성자, 성령'의 성삼위일체를 뜻하는 3만이 완전한 숫자로 생각되었다. 여기서 2박자를 허용했다는 것은 그만큼 교회의 권위가 실추되었고, 나아가 인간의 여흥을 위한 음악을 더 이상 막을 수 없었음을 뜻한다.

종교가 지배하던 중세 초반에는 종교음악 외의 모든 음악이 완전히 금지되었지만, 교회의 힘이 약해지면서 거리의 음

악이 조금씩 행해진 것으로 추정된다. 당시 기록을 남길 수 있던 사람은 교회의 사제들뿐이었기에 대중음악이 어떻게 향유되었는지 정확히 알 수 있는 사료가 많이 전해지지는 않는다. 다만 극소수의 그림 자료들을 통해서 귀족들의 여흥을 위한 음악이나 전쟁을 풍자하는 거리의 악사들이 있었다는 사실 정도를 추정할 수 있다.

이렇게 다시 한번 인본주의가 꽃을 피우면서 예술의 황금시대가 시작된다.

르네상스에 거장이
많이 탄생한 이유는 무엇일까?

세상에서 가장 유명한 그림이 나왔다.
〈모나리자〉를 그린 레오나르도 다 빈치뿐만 아니라
미켈란젤로, 라파엘로 등과 같은 거장들 모두
르네상스 시대의 예술가들이다.
유독 이 시대에 거장이 많이 탄생한 이유는
무엇일까?

♪

일곱 번째 이야기
재생목록

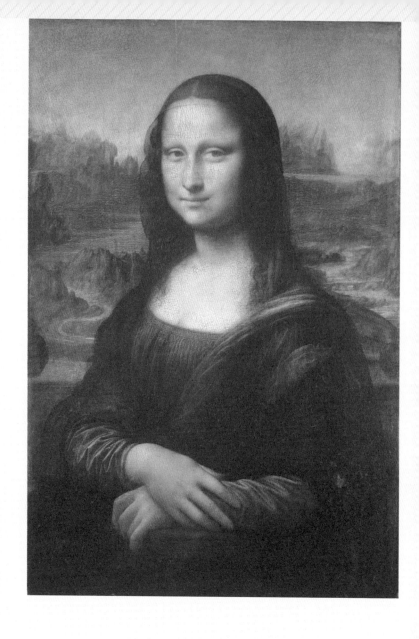

레오나르도 다 빈치, 〈모나리자〉, 1503-1506년경

이탈리아 피렌체를 중심으로 인본주의가 서서히 피어올라 마침내 르네상스Renaissance라는 강력한 예술부흥운동이 펼쳐졌다.

르네상스는 프랑스어로 '다시re' '태어나다naissance'로, 즉 '부활'을 뜻한다. 이탈리아인들은 기독교가 지배하던 시대, 즉 중세를 '천 년의 암흑시대'로 여겼다. 그들은 신이 지배하던 천여 년의 세월을 떨쳐내고 인간의 이성에 의한 균형과 조화, 질서를 되찾고자 했다.

이 시기 예술의 특징을 크게 세 가지로 정리할 수 있다. 강력한 신흥 부자들의 지원과 중세의 경직된 분위기에서 해방된 한층 자유로워진 표현, 인간에 대한 치열한 탐구가 그것이다. 이를 자양분으로 레오나르도 다 빈치, 미켈란젤로, 라파엘로 등 역사에 길이 남을 거장들이 출현했다.

예술가는 귀족의 든든한 후원을 등에 업었다. 귀족은 자신들의 부를 과시하는 한편으로 교회에 그림을 헌정하기 위해 화려하고 멋진 작품을 의뢰하는 데 돈을 아끼지 않았다. 종교의 힘이 약해지긴 했지만 천 년을 이어온 신앙이 바로 사라진 것은 아니었다. 사람들은 여전히 죄를 지으면 지옥에 간다고 믿었다. 막대한 부를 가진 자들은 돈을 벌기 위해 더 많은 죄

를 지어왔기 때문에 더욱 공포를 느꼈고, 천국에 가기 위한 방편으로 예술가에게 대형 종교화를 주문했다. 이러한 그림들에는 주로 그림을 주문한 귀족이 예수나 성모 마리아에게 기도하는 장면이 담겼다.

미술은 여전히 주제에 있어서는 종교를 벗어나지 못했지만 적어도 그것을 표현하는 방식에 있어서는 미술가의 기량을 뽐낼 수 있게 되었다. 종교의 힘이 약해지면서 제한적으로나마 표현의 자유가 생긴 것은 이 시대에 유독 위대한 예술가가 많이 등장한 결정적인 요인 중 하나다. 여기에 더해 원근법이 완전히 자리 잡으면서 밋밋한 예수님 그리기에서 화려한 예수님 그리기가 가능해졌다. 각각의 작품에 개성을 담게 되며 예술가의 존재가 더욱 부각되었다.

예술가들은 그림을 더욱 완벽하게 표현하기 위해 인체를 연구했다. 귀족들을 만족하게 해 돈을 벌기 위해서만은 아니었다. 예술가에 대한 사회적 인식을 바꾸기 위한 전략적 계산이기도 했다. 이전에 예술가는 머리를 쓰지 않고 손만 사용한다는 이유로 천한 직업으로 여겨졌으나, 미술이 과학적 관점 안에서 설명되기 시작하자 그 입지가 크게 상승했다. 그 중심에 레오나르도 다 빈치가 있었다.

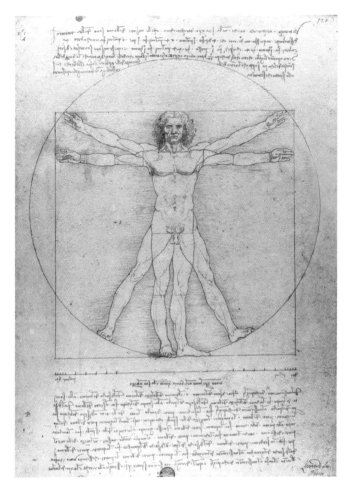

레오나르도 다 빈치, 〈비트루비우스적 인간〉, 1490년경

비트루비우스는 고대 로마 시대의 건축가로, 건축 이론을 바탕으로 인체 비례를 다루었다.
레오나르도 다 빈치는 여기에 자신의 관찰을 더해 이 인체 비례 그림을 완성해 냈다.

과학 없이 연습에 빠지는 사람들은 마치 배 안에 조타기나
나침반 없이 들어가는 선원과 같으며, 본인이 어디로
가는지 확실히 알 수 없는 사람들이다.

— 레오나르도 다 빈치

〈모나리자〉는 레오나르도의 걸작 중에서도 가장 사랑받는
작품이다. '모나'는 결혼한 여성의 이름 앞에 붙는 경칭이며
'리자'는 작품 속 여성의 이름이다. 이 작품이 신비로운 분위
기를 연출하는 요인에는 작품의 구도와 인물의 눈빛 등 여러
가지가 있겠지만 그중에서도 가장 결정적인 것은 바로 스푸
마토sfumato 기법(대기원근법)이다.

우리가 그림을 그린다고 상상해 보자. 컵을 그릴 때 우리는
먼저 컵 모양의 선을 그릴 것이다. 하지만 실제로 그러한 선은
컵에 존재하지 않는다. 컵의 가장자리는 그저 조금씩 어두워
지며 사라져갈 뿐이다. 하지만 선 없이 어떻게 물체를 그려낸
단 말인가?

이것을 가능하게 한 것이 바로 스푸마토였다. 〈모나리자〉에
는 테두리가 없다. 대신 물체의 끝이 어두워지면서 자연스럽
게 사라진다. 이렇게 윤곽선을 희미하게 처리한 것이 레오나

르도의 발견이었고, 이 기법을 '연기와 같이'라는 뜻의 스푸마토라 이름 붙였다.

레오나르도의 스푸마토는 눈으로 본 것을 과학의 틀에서 집요하게 탐구한 그의 집념이 만들어낸 결과였다. 그는 멀리 있는 물체일수록 그사이에 채워진 공기로 인해 흐릿해져 가까이서 보는 것과는 다른 색을 띤다는 생각을 바탕으로 이 기법을 발전시켰다. 〈모나리자〉가 그의 작품 중에서도 특히 유명한 이유 중 하나는 스푸마토 기법이 완성된 작품으로 여겨지기 때문이다.

아는 것으로는 충분치 않다. 적용하여야 한다. 하고자 하는 것만으로는 부족하다. 행하여야 한다.
— 레오나르도 다 빈치

당대에 이미 거장으로 자리 잡았던 레오나르도의 라이벌로 급부상한 위대한 조각가가 미켈란젤로 부오나로티다.

예술을 향유하는 사람이 늘어남에 따라 예술에 대한 토론 또한 활발해졌는데, 당시 가장 치열했던 논쟁은 바로 조각과 회화 중 어느 것이 진정한 미술인가에 대한 것이었다. 조각이

야말로 진정으로 살아 있는 예술이라는 주장과 회화야말로 한 장의 그림 속에 서사를 담을 수 있는 진정한 예술이라는 주장이 치열하게 대치했다. 미켈란젤로는 단연 전자를 외쳤다. 그는 조각가로서 엄청난 자부심을 가지고 있어, 편지를 쓸 때도 꼭 미술가가 아닌 조각가라고 서명했다고 한다.

그런 그에게 교황청에서 시스티나 성당의 천장화를 그려달라는 달갑지 않은 요청이 들어왔다. 그는 조각에 집중하고 싶었지만, 한낱 예술가가 교황의 요청을 뿌리칠 수는 없었다.

미켈란젤로는 어쩔 수 없이 요청을 받아들였지만, 작업에 착수한 이후로는 그 누구보다 끈질기게 4년 동안 천장화에 매달렸다. 오랜 작업으로 목 근육은 퉁퉁 부었고 어깨뼈는 비틀렸다. 더욱이 장시간 눈을 치켜뜨고 작업하느라 눈의 초점이 위로 맞춰졌고, 얼굴에 떨어지는 안료로 각막이 손상되어 나중에는 거의 실명 상태에 이르렀다고 한다.

회화는 자신의 전문 분야가 아니라고 강조했던 미켈란젤로에게 압도적인 규모의 천장화를 그리는 것은 힘겨운 도전이었을 것이다. 하지만 그는 독립적인 그림을 그리면서도 전체적인 구성의 조화를 이루고, 수많은 인물들을 등장시키면서도 인체의 근육까지 섬세하게 묘사했다. 무엇보다 그는 깊이를

미켈란젤로 부오나로티, 〈시스티나 성당 천장화〉, 1508-1512년

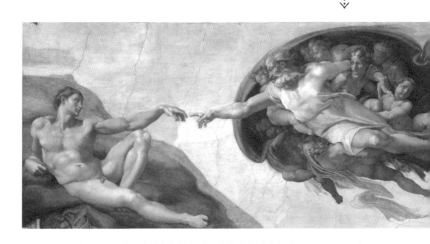

미켈란젤로 부오나로티, 〈천지창조〉(시스티나 성당 천장화 일부), 1511-1512년

미켈란젤로는 시스티나 성당의 천장에 성서의 주요 사건과 인물들을 옮겨 놓았다.
이들은 제각기 독립되어 있으면서도 전체적 구성에 있어 조화를 이룬다.

주는 원근법에 소재들이 바깥으로 튀어나온 것처럼 느껴지는 입체감을 더하여 그림을 조각처럼 보이도록 그려놓았다.

이렇게 완성된 천장화 중 가장 잘 알려진 것이 바로 〈천지창조〉이다. 하느님이 아담에게 영혼을 불어넣는 순간이 그려진 이 그림에서 르네상스 절정기 조화로운 인체 비례의 아름다움을 엿볼 수 있다.

더 놀라운 점은 이 천장화가 프레스코화라는 사실이다. 프레스코는 젖은 회반죽 벽면에 물에 갠 안료로 채색하는 벽화 기법으로, 수분이 증발하기 전에 빠르게 그림을 완성해야 한다. 즉 한 번 그리면 수정이 거의 불가능하다는 이야기다.

작품이 공개되었을 때 온 세상 사람들이 미켈란젤로가 어떤 그림을 그렸는지 보기 위해 달려와 그림을 보고는 경탄하여 입을 다물지 못했으며, 교황은 인간이 그림으로 그린 성서라며 눈물을 흘렸다고 전해진다.

〈천지창조〉의 제작 중 나온 유명한 대화가 있다. 작품의 제작에 지나치게 심혈을 기울이는 미켈란젤로에게, 그의 친구는 다음과 같이 이야기했다고 한다.

"여보게, 그렇게 구석진 곳에 잘 보이지도 않는 인물 하나를 그려 넣으려 그 고생을 한단 말인가? 그게 완벽하게 그려

졌는지 그렇지 않은지 누가 안단 말인가?"

이에 미켈란젤로는 다음과 같이 대답했다.

"내가 알지."

진정 미켈란젤로의 천재성은 그의 노력에 비하면 약소한 것일지 모른다.

내가 얼마나 노력을 했는지 안다면, 당신을 절대 나를
천재라 부르지 못할 것이다.
우리에게 닥치기 쉬운 위험은 너무 높은 목표를 잡아서
실패하는 것이 아니라, 목표를 너무 낮게 잡아서 성공하는
것이다. — 미켈란젤로

이 시기 음악에는 여러 가지 선율들이 나타나 마치 레오나르도 다 빈치나 미켈란젤로의 그림처럼 입체적이다.[1,2] 이전 중세시대 음악이 신의 영적인 손길 같다면 르네상스 시대의

1 조스캥 데 프레, 〈아베 마리아〉, 1484-1485년경
2 조스캥 데 프레, 〈성모 마리아를 위한 미사〉, 1510년경

음악은 인간의 실질적인 포옹 같다.

음악은 작은 씨앗이나 하나의 실타래에서 성장한다고 생각하면 이해하기 쉽다. 작은 씨앗 하나에서 뿌리가 내리고 나무가 자라나 가지를 뻗고 열매와 꽃이 영그는 것처럼, 혹은 가는 실이 겹겹이 겹쳐져 부피를 늘려가는 것처럼 말이다. 원시시대의 북이나 피리 소리가 이집트에서 선율이 되었고, 그리스에서는 반주와 노래가 곁들여졌으며 이제는 다양한 박자가 생겨났다. 피타고라스의 씨앗이 무럭무럭 자라나 뿌리를 내려이제 가지들을 뻗기 시작했다.

미술에서처럼 음악에도 르네상스 정신, 즉 인본주의의 영향이 나타났다. 음악은 기본적으로 종교 안에서 성장했기에미술보다는 조금 늦게 르네상스의 정신이 싹텄지만, 결국에는인간의 감각을 자극하는 예술로 변화했다.

르네상스의 음악은 인간의 언어와 밀접한 관계를 가진다. 가사에 올라간다는 표현이 있으면 음도 함께 높아지고, 내려간다는 말이 있으면 음도 같이 낮아진다. 천상을 표현할 때는높은음, 지하세계를 표현할 때는 낮은음을 사용하는 식이었다. 그림에서 원근법이 생겨났듯 음악도 화성이 확장되고 박자가 다양해져 훨씬 입체적으로 다가온다. 실제로 르네상스의

음악가 조스캥 데 프레의 음악을 들어보면 이전보다 복잡하고 다양한 화음을 느낄 수 있다.

미술에서 그러했듯 유력한 후견자로 급부상한 귀족들은 거액의 연주료를 아끼지 않고 앞다투어 마음에 드는 음악가를 초빙하고자 했다. 이에 더해 음악을 연구하는 모임인 '카메라타Camerata'까지 결성했다. 여기에는 무려 천문학자 갈릴레오 갈릴레이의 아버지인 빈첸초 갈릴레이와 작곡가 줄리오 카치니 등 다양한 분야에서 활동하는 귀족들이 포함되어 있었다.

"지금의 노래는 무슨 말인지 도통 알아들을 수가 없어. 너무 많은 가사들이 뒤섞여 한꺼번에 들리니… 고대 그리스의 정신을 되살리면서도 가사를 잘 들리게 할 순 없을까?"

당시 카메라타의 가장 큰 고민은 여러 가사와 선율이 겹쳐지며 음악이 점점 난해해진다는 것이었다. 지금 우리가 듣기에는 전혀 복잡하게 느껴지지 않지만, 당시의 사람들에게 전에 없던 풍부한 선율은 우리가 오늘날의 현대음악을 어렵게 느끼듯 복잡하고 기이한 것이었다. 이에 카메라타는 알아들을 수 없을 정도로 복잡해진 음악을 정리해 보고자 했다.

"이 복잡한 가사와 멜로디들을 어떻게 정리한담. 고대 그리

스의 가장 유명한 예술이 뭐였지?”

“그건 연극이지.”

“맞아! 연극이 있었지! 노래 가사를 연극의 대사처럼 활용하면 내용을 확실히 전달할 수 있겠군! 이를 연극의 극과 극 사이 쉬는 부분에 넣어 막간극처럼 만들어보세.”

음악에서도 고대 그리스의 정신을 되찾기를 원했던 이들은 고대 그리스 시기에 가장 흥행했던 예술 양식인 연극을 음악에 가져왔다. 또 가사를 기존에 노래하는 방식으로만 다 담기 어려웠기에 빠르게 말하듯이 노래하는 기법인 레치타티보 recitativo를 만들어냈다. 우리가 오페라를 볼 때 말인지 노래인지 어색하게 생각하는 바로 그 부분이다. 이 작은 막간극은 점차 다양한 기법이 발달하며 훗날 오페라가 되어 엄청난 인기를 누린다.

악보가 남아 있는 당시의 막간극 중 가장 오래된 것은 야코포 페리의 〈에우리디케〉다.♪3 고대 그리스 신화를 모티브로 했다는 점에서 주제가 이전 중세의 하느님을 위한 음악에서 벗어났다는 것이 드러난다. 요정 에우리디케와 음악의 신 오르페우스는 결혼하여 행복한 나날을 보낸다. 하지만 에우리디케

가 숲속에서 아리스타이오스의 구애를 피해 도망가다 독사에 물려 죽게 되고, 슬픔에 빠진 오르페우스는 지하세계의 신 하데스에게 그녀를 만나게 해줄 것을 간청한다. 오르페우스의 음악에 감동한 하데스는 '지상으로 올라갈 때까지 절대 뒤를 돌아봐서는 안 된다'는 조건 아래 둘을 돌려보내 주었지만, 오르페우스는 입구에 닿을 무렵 아내가 잘 오는지 궁금해 끝내 뒤를 돌아보고 만다. 결국 에우리디케는 다시 지하세계로 떨어졌다는 이 비극적인 이야기가 초기 막간극의 내용이었다.

음악은 확장과 정리를 거듭해가며 입체적이면서도 명료하게 전달될 수 있게 되었고, 미술은 르네상스 거장들의 활약으로 회화, 조각 등 모든 양식이 완성되어 더 이상 나아갈 곳이 없다고 여겨졌다.

르네상스 예술이 황금기를 맞이하는 동안 교회는 더욱 심하게 타락하여 돈을 받고 면죄부를 판매하는 지경에 이르렀

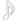 3 야코포 페리, 〈에우리디케〉, 1600년경

다. 이에 16세기경 유럽에서는 기독교에 반발하는 움직임이 광범위하게 일어났다. 결국 독일의 신부였던 마르틴 루터가 1517년 면죄부 판매를 비판하는 「95개조 반박문」을 발표하며 종교 개혁이 시작되었고, 그를 중심으로 신교가 창설되었다.

기독교가 분열되며 종교의 힘은 더 약해졌고, 결과적으로 17세기 유럽에는 가장 강력한 인간의 시대, 즉 왕의 시대가 도래한다. 예술의 중심은 이제 왕족과 귀족들로 이동한다.

르네상스의 3대 화가
레오나르도 다 빈치, 미켈란젤로, 라파엘로

특정한 시대로 한정할 수 없는 위대한 예술가, 레오나르도 다 빈치는 그림을 과학의 영역으로 옮겨놓았다. 그는 해부를 통해 인간의 신체 구조를 치밀하게 분석하는 동시에 인간의 정신이 행동에 미치는 영향에 대해서도 깊이 연구했다. 그의 작품은 연구의 결과물이라 할 수 있다.

레오나르도의 〈최후의 만찬〉은 "너희 중 한 사람이 나를 배반할 것이다"라는 예수의 말이 떨어진 직후의 상황을 묘사한 작품이다. 레오나르도는 성경을 통해 예수의 열두 제자의 성격과 지적 능력, 성장 환경 등을 세밀하게 파악한 후 해부학 이론에 따라 그들의 생김새를 결정했다. 이는 흔히 동양에서 관상이라고 일컫는 것으로, 두개골의 형태에 따라 인간의 성격이 정해진다는 관념이다. 그의 비망록에는 "얼굴에 굴곡이 심하고 깊은 사람은 동물적이고 본능적이며, 이유 없이 화를 잘 낸다"라는 기록이 남아 있다. 레오나르도는 열두 제자의 성

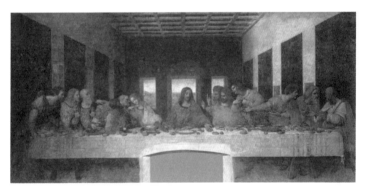

레오나르도 다 빈치, 〈최후의 만찬〉, 1495–1497년

격에 맞는 외형을 탐구하기 위해 다양한 인간들의 얼굴을 관찰하고 연구했으며 두개골을 300개 넘게 해부했다고 한다. 이렇듯 레오나르도는 끈질긴 연구를 바탕으로 놀람, 분노, 두려움, 흥분, 호기심 등의 반응을 다채롭게 표현했다. 이 모든 요소는 철저한 계산 아래 균형과 조화 속에서 그려졌다.

미켈란젤로는 모든 대리석의 내부에는 조각상이 있으며, 그것을 참된 모습으로 드러내는 것이 조각가의 일이라 생각했다. 완성된 조각의 모습이 이미

머릿속에 있었기 때문에 아무리 근육이 뒤틀리거나 복잡한 형상이어도 자유롭게 표현할 수 있었다. 마치 대리석이 이 조각을 위해 존재했던 것처럼 말이다.

나는 대리석 안에서 천사를 보았다.
천사가 자유롭게 풀려날 때까지
조각을 하였다. — 미켈란젤로

〈피에타〉는 라틴어로 '자비를 베푸소서'라는 뜻으로, 죽은 예수를 어머니인 마리아가 안고 있는 모습이다. 예수의 손에 난 못 박힌 자국과 팔의 혈관, 마리아의 옷자락 등이 대리석이라고는 믿기지 않을 정도로 섬세하게 표현되었다. 이미 수많은 시신을 해부해 본 미켈란젤로는 사후강직에 대해 알았지만, 예수의 몸을 부드러운 육체로 조각해 놓았다. 또 성모와 예수를 다른 돌로 조각하여 예수가 더욱 빛나도록 했다. 경건한 정신과 아름다운 육체라는, 도저히 어울릴 것 같지 않은 이 두 가지

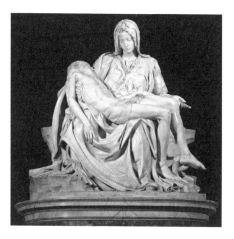

미켈란젤로 부오나로티, 〈피에타〉, 1498~1499년

를 함께 조화시킨 것이 신의 조각가라 불리는 미켈란젤로의 진가가 아닐까.

하지만 이 조각상의 비밀은 여기서 끝나지 않는다. 정면에서 보면 성모보다 예수의 몸집이 작게 표현되어 예수의 죽음이 더욱 애석하게 느껴진다. 그런데 위에서 보면 조금 다른 모습이 드러난다. 정면에서 볼 때보다 예수의 몸집이 더 커 보일뿐더러 고통스럽게 일그러져 있던 얼굴 또한 평온하게 변모한다. 애초에 미켈란젤로는 이 작품을 하늘 위에 있는 그분께 바치기 위해 만들었던 것이다.

〈피에타〉는 유일하게 미켈란젤로의 서명이 새겨진 작품이기도 하다. 당시 24살이었던 미켈란젤로는 조각가로서 자신감에 가득 차 있었다. 그는 작품을 몰래 성당에 가져다 놓으면 사람들이 자신을 위대한 조각가로 치켜세우리라 생각했다. 그러나 기대와는 달리 사람들은 다른 조각가의 작품이라 착각하여 미켈란젤로의 이름을 거론하지 않았다.

자존심이 상한 미켈란젤로는 새벽에 몰래 조각상에 자신의 이름을 새겨 넣었다. 동명이인과 헷갈릴 일 없게 "미켈란젤로 부오나로티. 피렌체 출신"이라고 정확하게 표기했다. 하지만 결연한 마음으로 작품에 서명한 후 성당을 나온 미켈란젤로는 곧 아름다운 풍경을 마주하게 된다. 그러자 '신은 이렇게 아름다운 세상을 창조하고도 이름을 남기지 않는데, 일개 미천한 조각가가 작품에 이름을 새겨 넣다니'라는 후회가 엄습했다. 이후 미켈란젤로가 작품에 서명을 남기는 일은 없었다. 다만 동시대에 미켈란젤로와 견줄 만한 조각가가 없었기에, 그 후로는 서명을 남길 필요도 없이 모두 그의 작품이라는 것을 알아보았다고 한다.

세 거장 중 막내인 라파엘로 산치오는 르네상스를 완성한 화가로 손꼽힌다. 라파엘로는 구도와 배치에 천부적인 재능을 보였다. 레오나르도 다 빈치의 구도와 미켈란젤로의 인체 표현, 두 선배들의 장점을 잘 습득한 라파엘로의 그림은 끊임없이 움직이면서도 균형과 조화를 잃지 않는다.

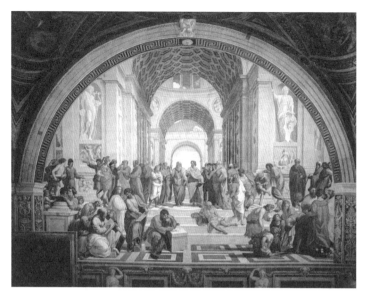

라파엘로 산치오, 〈아테네 학당〉, 1509–1510년

〈아테네 학당〉에서는 위쪽으로 넓은 공간이 펼쳐져 있고, 아래쪽은 사람들이 채우고 있다. 여러 인물이 역동적으로 묘사되었지만 건물의 구도가 정확히 중심을 가르고 있어 어느 한 부분이 튀거나 무겁게 느껴지지 않는다. 미켈란젤로의 〈천지창조〉처럼 프레스코화로 그려진 이 그림은 플라톤, 아리스토텔레스, 피타고라스 등 고대 그리스의 학자들을 대거 등장시킴으로써 르네상스의 정신을 여실히 드러낸다. 존경심을 담아 플라톤의 얼굴에 레오나르도를 그려낸 것이 흥미롭게 느껴진다.

바로크의 그림은
왜 극적으로 느껴질까?

스포트라이트를 쏜 것처럼
중앙만 밝고, 가장자리는 어둡게 표현되었다.
이러한 극단적인 명암의 대비로 인해
마치 영화나 연극의 한 장면처럼 느껴진다.
이 그림은 왜 이렇게 극적으로 그려졌을까?

♪

여덟 번째 이야기
재생목록

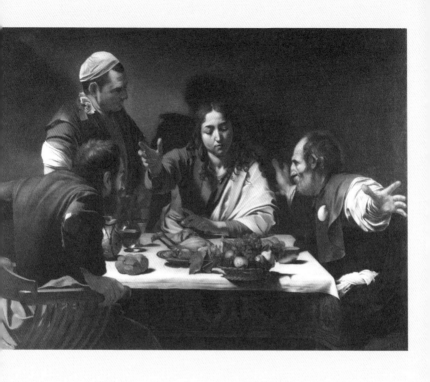

카라바조, 〈엠마오의 저녁 식사〉, 1601년

17세기 기독교가 쇠퇴하고 인간 중에서도 가장 강력한 인간의 시대, 즉 왕의 시대가 도래한다. 르네상스 시대에 신에서 인간으로 향했던 예술의 방향은 더욱 범주를 좁혀가며 이제 왕족과 귀족들로 이동했다. 신대륙 발견으로 막대한 경제적 이익을 등에 업고 세력을 키워갔던 유럽의 왕들은 자신의 위대함을 과시하기 위한 화려한 예술을 원했다.

죽은 왕들을 위한 이집트의 피라미드와 인간의 모습을 한 신들이 드나드는 고대 그리스의 파르테논 신전, 하느님을 위한 성당과 교회에 이어 이제 살아 있는 왕들을 위한 천국 같은 궁전이 건축되었다.

스스로를 태양왕이라 칭했던 프랑스의 루이 14세는 자신의 특별함을 과시하기 위해 거대한 궁전을 지었다. 규모가 8.2제곱킬로미터(약 248만 평)에 달하며 무려 3,000여 명의 귀족과 그들의 하인들이 모여 살았다는 이 거대한 건축물이 바로 베르사유 궁전이다.

외관이 웅장할 뿐 아니라 내부 또한 온통 보석과 황금으로 꾸며진 베르사유 궁전은 건물의 손잡이 하나까지도 화려한 조각으로 장식되었다. 엄청난 규모의 정원에는 세계 각국에서 모여든 꽃과 진귀한 조각품들이 진열되었고, 곳곳에 아름다운

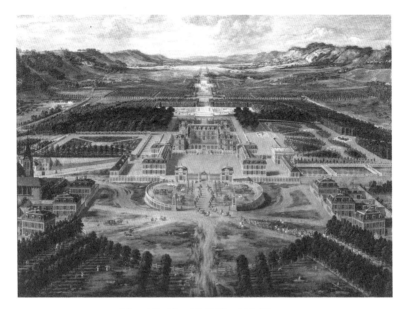

피에르 파텔, 〈베르사유 궁전〉, 1668년경

분수들이 설치되었다. 그 넓은 면적 어디에도 치장되지 않은 곳이 없었다.

　　고대 그리스의 이성과 조화를 사랑하는 사람들은 베르사유 궁전처럼 화려하게 꾸며진 예술이 지나치게 장식적이고 과장되었으며 고대 그리스의 양식들을 형식 없이 무분별하게 사용했다고 생각했다. 따라서 이 시대의 예술을 '일그러진 진주'

라는 뜻의 바로크baroque라고 이름 붙였다.

바로크 예술은 크게 이탈리아와 북유럽 지역으로 나누어 설명할 수 있다. 이전에는 단일한 종교가 유럽 대륙을 지배했기 때문에 지역별로 예술의 차이가 뚜렷하지 않았다. 하지만 교회가 신교와 구교로 분리되고 왕들의 힘이 강력해지면서 지배세력에 따라 지역별로 조금씩 차이가 생겨났다.

면죄부를 팔며 사치스럽게 돈을 끌어모으던 구교는 로마 교황청이 있는 이탈리아를 중심으로 움직였다. 반면에 종교개혁 이후 청렴과 경건함을 내세우며 확산된 신교는 독일과 네덜란드 등의 북유럽 지방에 자리를 잡았다. 당시에는 세상의 중심을 로마로 생각했기 때문에 로마를 기준으로 북쪽에 있는 독일과 네덜란드 등을 북유럽이라 일컬었다.

먼저 구교인 가톨릭의 호화로움에 영향을 받은 이탈리아의 예술에는 화려하고 극적인 표현이 두드러지게 나타났다. 이탈리아의 바로크를 대표하는 화가 카라바조의 작품에서 이러한 특성이 잘 드러난다.

카라바조의 작품은 마치 스포트라이트를 쏜 것처럼 빛을 중심으로 주변을 어둡게 표현하여 연극의 한 장면을 보는 듯하다. 이는 인물의 외형을 강조할 뿐만 아니라 내면의 심리를

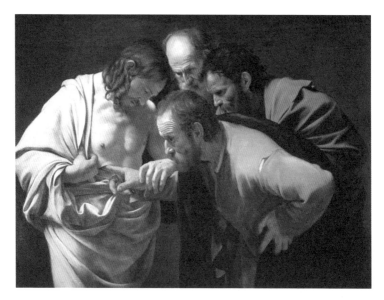

카라바조, 〈의심하는 토마〉, 1601-1602년

잘 드러낼 수 있는 기법이다. 짙은 명암으로 인해 인물들 하나 하나의 표정과 감정이 부각되어 작품에 몰입하게 된다.

〈엠마오의 저녁 식사〉는 예수가 제자들에게 자신의 정체를 밝히는 장면을, 〈의심하는 토마〉는 예수의 12제자 중 한 사람 인 토마가 예수의 부활을 의심하여 상처를 직접 만져보는 장 면을 묘사하고 있다. 제자들의 표정과 몸짓에서 놀라움과 충

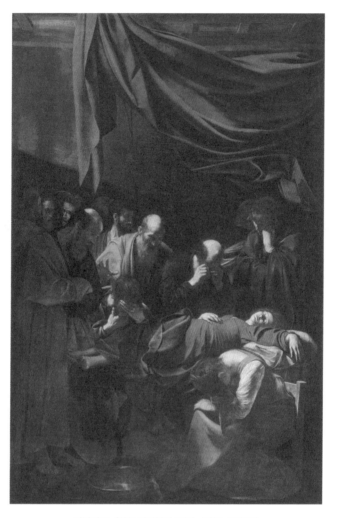

카라바조, 〈성모 마리아의 죽음〉, 1604-1606년

격이 여실히 느껴진다. 그들에게 집중된 조명으로 인해 감상자는 순간에 빠져들게 된다.

이러한 카라바조의 극적 연출은 17세기 초 수많은 이탈리아 미술가에게 영향을 주었다. 카라바조의 영향을 받아 명암을 강하게 대조시켜 극적으로 표현한 화풍을 테네브리즘Tenebrism이라 한다. 테네브리즘은 '어두운'이라는 뜻의 이탈리아어 테네브로소tenebroso에서 유래되었다. 즉, 빛을 강조하기 위해 어둠을 함께 사용하는 기법을 의미한다.

이에 더해 카라바조는 그림에 우리 주변에 실재하는 인물들을 그려 넣기 시작했다. 르네상스 시대에도 교회가 쇠퇴하며 미술의 혁명이 일어나긴 했지만 그것은 기법에 대한 자유였을 뿐, 주제에 있어서는 여전히 자유롭지 못했다. 그림에 평범한 인물들이 등장한다는 것은 당시로서는 파격적인 일이었다. 더욱이 카라바조는 예수와 그의 제자들, 성모 마리아와 같은 고귀한 존재들을 부랑자, 가난한 농민, 매춘부 등 사회 하층민의 모습으로 그려냈다. 이로 인해 카라바조는 엄청난 비난을 받았고, 미술사상 이례적으로 안티를 형성하기도 했다.

하지만 카라바조가 성경의 내용을 우리 주변에서 일어났을 법한 일로 풀어낸 이유는 사람들이 그림을 통해 성경의 이야

기를 더욱 생생하게 느끼길 원해서였다. 균형이 잡히고 조화로운 르네상스의 작품이 우리의 눈을 즐겁게 한다면, 카라바조의 작품은 가슴속 깊숙한 곳까지 와닿는다.

이렇게 미술에서 파격적인 변화들이 생겨날 때쯤 음악 또한 중요한 전환점을 맞이한다. 드디어 오늘날 우리가 클래식이라 부르며 향유하는 음악이 등장한다.

이탈리아 중에서도 유독 화려한 색채로 반짝이는 수상도시 베네치아에서 자라난 음악가가 있다. 이탈리아적 경쾌함과 아름다운 멜로디, 당대 그림 속 빛과 어둠 같은 대조적인 구성을 음악에 잘 녹여낸 이가 바로 안토니오 비발디이다.

비발디의 〈사계〉를 들으면 음악이 이전과는 비교할 수 없을 만큼 화려해졌다는 사실을 알 수 있다. 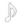 이 음악의 형식은 이탈리아어로 콘체르토concerto, 우리말로 옮기면 협주곡이다. 콘체르토는 '협력하다', '경쟁하다'라는 두 가지의 상반되는 의

1 안토니오 비발디, 〈사계, 작품번호 8〉, 1716-1717년경

미를 함께 가지고 있는데, 오케스트라와 솔로 악기가 경쟁하고 협력하며 서로를 더욱 돋보이게 한다는 의미이다. 오케스트라 반주가 전체 음악을 받쳐주는 어둠에 해당하며, 솔로 악기는 전면에 부각되는 빛의 역할을 한다. 이 때문에 수많은 악기가 만들어내는 다채로운 화음 속에서도 솔로의 멜로디가 정확하게 들린다. 따라서 우리는 이 음악을 하나의 멜로디로 흥얼거릴 수 있다. 〈사계〉는 제목 그대로 사계절을 표현한 곡으로, 음악에 부쳐진 시와 함께 감상한다면 그 계절을 더욱 생생하게 느낄 수 있을 것이다.

북유럽의 상황은 가톨릭의 나라인 이탈리아와는 조금 달랐다. 호화로운 로마 가톨릭교에 저항하며 일어난 신교인 프로테스탄트Protestant는 경건하고 청렴한 생활을 추구했다. 하지만 한편으로는 인쇄술의 발달로 이탈리아의 드라마틱한 작품들을 계속해서 접할 수 있었다. 이들은 카라바조의 영향으로 테네브리즘을 구사하는 한편 신교적 경건함을 담아냈다.

북유럽 바로크의 대가 렘브란트 판 레인은 여러 점의 자화상을 남긴 것으로 유명하다. 옷차림은 소박해졌고, 색감은 차분해졌으며 표정과 눈빛이 섬세하게 표현되어 실제로 눈을 맞추고 있는 듯하다. 치밀하게 묘사된 한편 붓터치가 겉으로

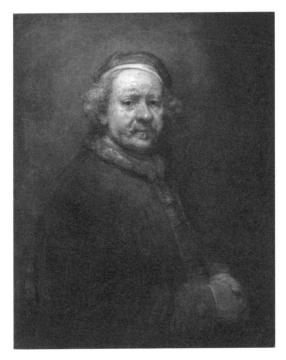

렘브란트 판 레인, 〈63세의 자화상〉, 1669년

드러나 매끄럽지 못하고 투박하게 느껴진다.

렘브란트는 자연과 닮게 그릴수록 자연과 멀어지며, 그림이란 작가가 의도한 바를 드러내어 붓을 내려놓을 때 마무리되는 것이라고 여겼다. 우리는 이전 르네상스 시대와 같은 매

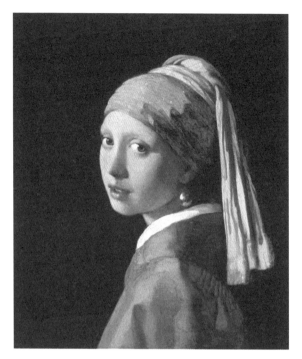

요하네스 페르메이르, 〈진주 귀걸이를 한 소녀〉, 1665년경

끄러운 마무리를 발견할 수 없지만, 온갖 어려움을 겪으며 노년을 맞은 예술가의 깊은 시름이 강렬하게 전해온다.

우리에게 잘 알려진 요하네스 페르메이르의 〈진주 귀걸이를 한 소녀〉도 이 시대 북유럽의 작품이다. 여기서도 테네브리

즘을 바탕으로 한 연극과 같은 요소가 엿보인다. 다만 다른 점이 있다면, 이탈리아의 빛이 선명하고 화려한 직사광선이라면 북유럽의 빛은 소박하게 아롱거리는 촛불이라는 것이다.

음악에서도 마침내 클래식 음악의 아침을 연 요한 제바스티안 바흐가 탄생했다. 바흐의 첼로 무반주 소나타를 들어보면 경쾌하고 화려한 비발디의 음악에 비해 신실한 신교도로서의 경건함이 느껴진다.[2]

오늘날 바흐가 클래식 음악의 아버지라 불리는 이유는 그가 클래식 음악 이론을 체계적으로 정리했기 때문이다. 요리로 비유하자면 그동안 계량되지 않은 각양각색의 방법으로 음식을 만들었던 것을 바흐가 정확한 레시피로 정리했다고 할 수 있다. 바흐는 음을 어떻게 쌓아야 할지를 체계화한 화성법과 음을 어떻게 진행해야 할지를 정리한 대위법을 발전시켜 많은 곡을 남겼다. 특히 그의 업적 중에서 우리가 가장 많

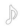

2　요한 제바스티안 바흐, 〈첼로 무반주 소나타 1번 프렐류드 사장조, 바흐작품번호 1007〉, 1717-1723년경

바흐 건반

은 혜택을 받은 것은 평균율이다.

바흐 이전까지는 건반의 음과 음 사이의 간격이 일정하지 않았다. 1500년 넘게 음악은 음에 피타고라스의 수적 비율을 도입해 왔다. 음의 진동수를 나누는 과정에서 음 사이의 간격은 끝없는 소수점으로 이어졌고, 이로 인해 음마다 간격에 미세한 차이가 났다. 마치 높낮이가 다른 계단처럼 말이다. 따라서 피아노와 여러 악기가 합주할 때 음이 정확히 어우러지지 않았고 특히 이조移調가 불가능했다.

이조는 조를 옮긴다는 뜻으로, 쉽게 말하자면 본인의 키에 맞추어 음정을 조절할 수 없었다는 뜻이다. 이에 바흐는 음의 간격을 균등하게 나눈 평균율을 음악에 안착시켜 어느 음에

서도 원곡을 재현할 수 있도록 했다. 오늘날 우리가 사용하는 피아노도 이 평균율에 의해 만들어졌다.

바흐의 업적은 마치 세종대왕의 한글 창제와 같다. 세종대왕 이전에도 언어는 있었으나 훈민정음이 만들어지고 나서야 백성들은 쉽게 읽고 쓸 수 있었고 언어에 새로운 세계가 열렸다. 마찬가지로 바흐 이전에도 헨델이나 비발디 같은 음악가들에 의해 음악의 형식은 조금씩 발견되어 왔다. 바흐는 이에 한 발 더 나아가 평균율을 조율법으로 활용한 피아노곡을 24곡씩 엮어낸 평균율 피아노곡집을 각각 1722년(1권)과 1742년(2권)에 완성했다. 평균율을 정립하고자 한 바흐의 노력 덕분에 작곡가들은 엄청난 혜택을 누리게 되었다. 우리가 지금 듣는 가요, 팝, 랩 등의 음악도 대부분 대위법, 화성법, 평균율을 기초로 작곡된 것이기에 이 세상의 거의 모든 음악은 바흐의 영향력 아래 있다고 해도 과언이 아니다.♪3

바흐의 음악을 들으면 이전의 종교적인 음악과는 또 다른

 3 요한 제바스티안 바흐, 〈평균율 피아노곡 1번 프렐류드 다장조, 바흐작품번호 846〉, 1722년

느낌으로 마음이 안정되고 차분해진다. 바로크 시대에는 악기가 발달하기 이전이라 음악의 강약과 빠르기가 일정했다. 소리의 불륨을 조절하는 기능이 없어 음향에 변화를 주기가 어려웠고 음과 음 사이를 연결하는 페달이 개발되지 않아 한 소리를 길게 늘릴 수 없었기 때문에 박자가 일정했다. 하지만 한편으로는 소리가 끊기지 않게 음과 음 사이를 장식음으로 채웠다. 먼저 일정한 박자와 음향으로 안정감을 주고 그 위에 장식을 더하는 방식이다. 마치 튼튼한 골조 건물을 꽃으로 장식한 것처럼 말이다.

이 때문에 바로크의 음악은 미술처럼 장식적이면서도 듣는 이에게 안정감을 준다. 특히 그중에서도 최소한의 형식 위에서 신교도적인 경건함으로 만들어진 바흐의 음악은 오늘날 태교 음악으로도 애용된다.

"그럼 바로크의 예술은 화려하다는 거야, 아니면 소박하다는 거야?"라는 의문이 들 것이다. 대답하자면, 결국 북유럽이든 이탈리아든 바로크 시대의 예술은 이전 시대에 비해 화려하고 드라마틱해진 것이 맞다. 다만 지역에 따라 그 정도가 다르게 나타날 뿐이다.

BTS 못지않은 인기, 카스트라토란?

바로크 시대에 빼놓을 수 없는 것이 오페라이다. 16세기 후반 카메라타라는 모임에 의해 막간극처럼 시작되었던 오페라는 이탈리아의 화려하고 호화로운 궁중 문화 속에서 발달하여 바로크 시대에 완전히 자리 잡게 되었다. 처음에는 귀족들을 위한 연회였지만 귀족들이 자신들의 풍요로움을 과시하기 위해 오페라 공연에 귀족이 아닌 일반 시민들도 초대하기 시작했다.

시민들은 오페라에 단번에 매료되었다. 이는 여태껏 그림책만 보다가 드라마가 나타난 것과 같은 혁신적인 사건이었다. 시민들은 거리로 나가 저마다 사랑, 우정, 사회비판 등 다양한 주제의 오페라를 만들었다. 곧 오페라의 인기는 하늘을 치솟아 '오페라 과부'라는 말이 생겨날 정도였다. 시내에 장사하러 나간 남편들이 번 돈을 모두 오페라에 탕진하고 며칠씩 집에 돌아오지 않자 오페라 과부들이 정부에 항의하는 상황까지 벌어졌다고 하니, 얼마나 큰 인기였는지 상상이 되는가?

오페라의 인기가 많아질수록 오페라 솔로 가수의 위상이 높아지는 것은 당연한 일이었다. 사람들은 솔로 가수가 무대 위에서 부리는 기교에 열광했다. 이 독창자들 가운데서도 특별히 인기를 누린 이들이 있다.

영화 〈파리넬리Farinelli The Castrato〉를 보았다면 분장을 하고 노래를 부르는 남자 배우의 이미지를 떠올릴 수 있을 것이다. 당시 이탈리아에서는 여성이 합창단원이 되는 것을 부정하게 여겨 금기시했고, 남성 단원에게 여성의 음역대를 내도록 요구하며 변성기를 막기 위해 거세까지 불사했다. 이들을 카스트라토castrato(남성 거세 가수)라고 불렀다. 높은 음역에 부드러움과 힘을 모두 가진 카스트라토의 노래는 매우 황홀해 관람객이 실신하는 경우도 있었다고 한다.

당시 카스트라토에게는 엄청난 부와 명예가 따라왔기에 많은 부모가 거세를 무릅쓰고 아이를 카스트라토로 만들려고 했다. 실제로 거세 후 상처 부위의 위생 관리가 제대로 되지 않아 많은 소년이 제대로 치료받지 못하고 죽음을 맞이했다고 한다.

카스트라토는 나폴레옹이 이탈리아를 점령하며 금지되었으나, 1800년까지도 계속해서 존재했다고 전해진다. 오늘날에는 카운터테너라 불리는 전문 카스트라토가 양성되어 남성 성악가가 오직 기술로 고음을 낸다.

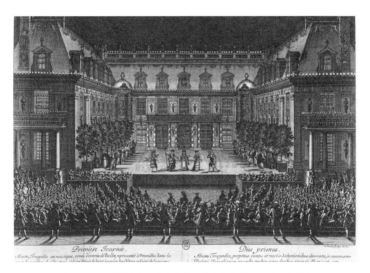

장 르 포트르, 〈륄리의 오페라 알체스테가 상연되는 모습〉, 1676년

18세기의 유럽은
왜 다시 고전으로 돌아가려고 했을까?

이전 바로크의 작품이 화려하게 수놓은

파티복 차림이라면

다비드의 그림은 군더더기 없는

말쑥한 정장 차림 같다.

왼쪽의 세 남자가 중앙에 선 남자에게 맹세하고,

여자들은 한구석에서 슬퍼하고 있다.

이 그림에는 무슨 사연이 있을까?

♪

아홉 번째 이야기
재생목록

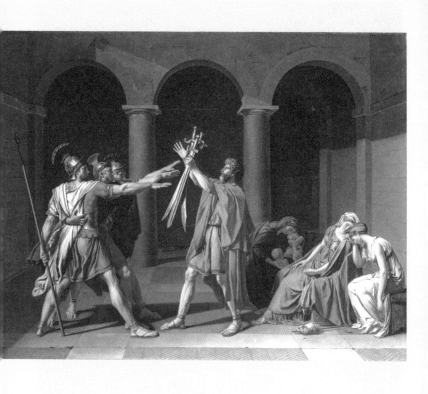

자크 루이 다비드, 〈호라티우스의 맹세〉, 1784년

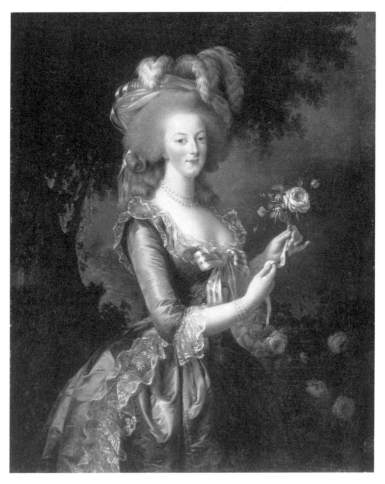

비제 르 브룅, 〈장미를 든 마리 앙투아네트〉, 1783년

18세기 파리를 대표하는 여성 화가 비제 르 브룅은 당대 왕족과 귀족의 초상화를
신고전주의 양식으로 그려냈다. 그의 그림에서 당대의 화려한 옷차림을 엿볼 수 있다.

바로크 시대부터 이어진 왕족과 귀족들의 사치와 향락은 여전히 극에 달하고 있었다. 이들은 엄청난 비용을 들여 사치스러운 파티와 오페라를 즐기고 일상에서 할 수 있는 모든 일에 화려함을 더했다.

아침에 일어나 눈을 뜨면 몸을 일으키기도 전에 하인이 따뜻한 물과 수건을 눈앞에 대령한다. 속옷을 입는 것부터 시작해 향수를 뿌리는 것까지 수십 명의 시중이 달라붙어 귀족을 보필했다.

이러한 삶을 영위하기 위한 막대한 자금은 모두 농민의 몫이었다. 농민들의 삶은 극도로 어려워져 쓰레기 더미를 파헤쳐 끼니를 때우는 지경에 이르렀다. 하지만 왕족과 귀족들은 이런 사실을 알면서도 아랑곳하지 않고 사치스러운 삶을 계속 이어갔다.

재정 악화가 극심해지자 루이 16세는 전국 신분회를 소집했다. 성직자와 귀족, 평민 대표가 각각 제1, 2, 3 신분으로 구분 지어졌다. 부르주아로 구성된 평민 대표는 막대한 세금을 내는 본인들과 달리 세금을 한 푼도 내지 않으며 특혜를 누리는 귀족과 성직자에게 불만을 품고 있었다. 이에 회의에서 강력하게 그들의 권리를 내세웠으며, 독자적으로 의회를 구성하

는 데 이르렀다. 이 회의를 계기로 혁명의 정신이 전국으로 퍼졌고, 시민들은 봉건적 특혜의 폐지를 요구하는 한편으로 시민의 권리를 주창했다. 이를 프랑스 대혁명(1789-1794년)이라 한다. 대혁명을 계기로 예술은 물론이고 교육, 사회, 경제, 산업 등 유럽 사회 전반에 변화가 생겨났다.

그중에서도 가장 큰 변화는 근대 정신, 즉 민주주의 이념이 확립되었다는 것이었다. 모든 인간이 법 앞에 평등하다는 가치관이 생겨났고, 신분과 관계없이 능력에 따라 관직에 오를 수 있게 되었다. 높은 자리에 오르기 위해선 그에 걸맞은 교양과 학식을 갖추어야 했기에 교양의 중요성이 대두되었다.

왕실 또한 교양과 지성을 과시하고자 왕립 미술 아카데미를 후원했고, 부설 미술학교인 에콜 데 보자르Ecole des Beaux-Arts는 매년 콩쿠르를 개최하여 수상작들을 전시했다. 콩쿠르에서 최고의 상을 받는 것은 매우 영광스러운 일일뿐더러 로마로 유학하는 엄청난 기회였다.

이제 예술가들은 콩쿠르에서 수상하기 위해 작품을 제작했다. 이 시대에 출세하는 데 유리했던 아카데미의 취향은 화려했던 이전 시대와 반대로 명료하고 비례와 균형을 중시하며 표면은 실크처럼 매끄러운 것이었다.

이는 부패한 왕정에 대항했던 프랑스 대혁명의 여파로 예술에 있어 무분별한 장식적 기교와 사치, 향락을 없애고 다시 고전으로 돌아가자는 운동이 펼쳐졌기 때문이다. 여기서 말하는 고전은 고대 그리스를 뜻한다. 고대 그리스와 르네상스 시대처럼 명료하고 비례와 균형을 중시한 이 시대의 예술을 미술에서는 '신고전주의', 음악에서는 '고전주의'라 부른다. 미술에 있어서는 르네상스 시대에 이미 고전으로 돌아가자는 운동이 있었기 때문에, 그와 차이를 두기 위해 신고전주의라 하는 것이다.

자크 루이 다비드의 〈호라티우스의 맹세〉는 로마의 전설을 모티브로 제작된 작품이다. 기원전 7세기, 끝나지 않는 전쟁에 지친 로마와 알바Albains는 각각 세 명의 전사들을 차출하여 싸워 이기는 쪽을 승리국으로 정하기로 한다. 작품은 로마의 부름을 받은 호라티우스의 삼 형제가 아버지에게 죽음을 불사하겠노라 맹세하는 장면을 담고 있다. 오른쪽에서 그들의 어머니와 여동생들이 슬픔에 잠겨 있다.

이는 이전 시대의 장식적인 미술의 종식이자 고전의 시작을 알리는 작품으로 알려져 있다. 고대 로마 시대의 이야기를 담고 있으며, 배경 또한 고대의 건축물이다. 세 기둥의 간격이

균일하며 아버지를 중심으로 인물의 양상이 나뉘어 그림 속 비례가 자로 잰 듯 딱 맞아떨어진다. 결연히 승리를 맹세하는 남성들은 강인한 직선으로, 슬퍼하는 여성들은 부드러운 곡선으로 표현되어 극명한 대조를 이루면서도 그림 전반에서 강약의 균형을 이루며 조화롭게 어우러진다.

이 시대의 예술은 혁명에 영향을 받은 만큼 정치적 목적으로 활용되기도 했는데, 이를 선전미술, 즉 프로파간다라 부른다. 미술을 정치적으로 이용한 대표적인 인물이 바로 나폴레옹인데, 다비드의 〈나폴레옹 1세의 대관식〉에서 이러한 경향이 여실히 드러난다.

황제의 권위를 인정받고 싶었던 나폴레옹은 대관식을 거행하고 이 장면을 영원히 남기라 명했다. 나폴레옹의 권력에 편승한 다비드는 대관식을 어떤 구도로 '연출'할지 깊이 고민했다. 나폴레옹이 교황에게 왕관을 받으면 교황보다 나폴레옹의 위상이 떨어지는 것 같고, 스스로 쓰기에는 모양새가 이상했다. 그가 찾은 답은 이미 왕관을 쓴 나폴레옹이 왕비에게 왕비관을 수여하는 장면을 보여주는 것이었다. 그림을 레이저로 분석한 결과 이 부분에서 스케치가 몇 번이나 수정된 흔적이 발견되었다고 하니, 다비드가 구도에 관해 얼마나 고민했을지

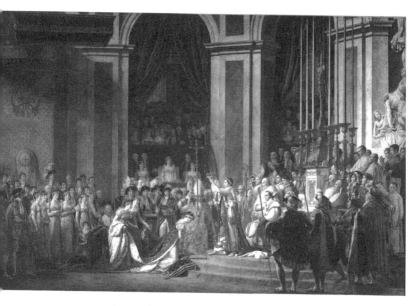

자크 루이 다비드, 〈나폴레옹 1세의 대관식〉, 1806-1807년

짐작이 된다.

그림은 여러 면에서 실제와 다르다. 교황이 오른손을 들어 축복의 제스처를 취하고 있지만 실제로는 그러지 않았다. 그리고 나폴레옹의 어머니는 대관식에 참석하지 않았지만, 다비드는 그림의 정중앙 2층에 나폴레옹의 어머니를, 3층에는 이 장면을 열심히 스케치하는 화가 자신을 그려 넣었다. 이로 인해 나폴레옹의 대관식은 모두의 환영 속에 장대하게 거행된 것처럼 연출되었고, 나폴레옹은 당연히 이를 몹시 마음에 들어 했다고 한다. 수많은 인파에도 불구하고 균형이 흐트러지지 않는다는 점에서 고전주의의 특징이 엿보인다.

음악에 있어서는 이제 화음이 주는 입체감을 논하는 시대는 지났다. 이전의 음악이 10피스짜리 퍼즐이었다면, 동시대의 그림처럼 군더더기 없이 정교하고 짜임새 있는 고전주의 리듬과 멜로디는 1000피스짜리 퍼즐처럼 풍부한 이야기를 전한다. 이 시대의 음악은 많은 기법이 생긴 만큼 자칫 어지러워질 수도 있었다. 하지만 음악가들은 다양한 기법들을 조화시킬 수 있는 형식을 만들어냈다. 깔끔하고 명료한 형식미 덕분에

이 시대의 음악은 우아하게 느껴진다.¹

무엇보다 고전주의는 위대한 음악가 프란츠 요제프 하이든, 볼프강 아마데우스 모차르트, 루트비히 판 베토벤의 시대이다. 바흐의 음악이 순수한 드로잉이라면, 하이든과 모차르트의 음악은 본격적인 회화라고 할 수 있다.

하이든은 소나타의 형식과 오케스트라의 악기 구성을 확립함으로써 고전 음악의 토대를 세운 작곡가로 손꼽힌다. 소나타의 형식은 다음 문장과 같다.

이 피자는 맛있다. 이 피자에는 치즈 두 종류와 이탈리안 하몽, 바질도 들어간다. 그래서 이 피자는 정말 맛있다.

첫 번째로 피자가 맛있다는 주제를 제시하고 다음으로는 피자의 토핑을 이야기하다가 마지막으로는 다시 피자가 맛있다는 주제를 강조한다. 이와 같이 소나타 형식은 주제 멜로디

1 볼프강 아마데우스 모차르트, 〈작은별 변주곡 또는 "아, 엄마 말씀드릴게요" 주제에 의한 12개의 변주곡, 쾨헬번호 265〉, 1778년경

가 나오는 제시부, 이를 꾸며주는 발전부, 주제 멜로디를 다시 한번 강조하는 재현부로 구성되어 있다. 우리가 특정 음악을 주요 멜로디로 떠올릴 수 있게 된 것은 주제 멜로디가 계속 나타나는 소나타 형식 덕분이다. 즉, 소나타는 감상자의 기억에 더 오래 남을 수 있는 작곡 형식인 것이다. 하이든은 이 소나타 형식으로 엄청난 양의 교향곡을 작곡하는 한편 관현악기의 편성을 체계화하여 교향곡의 아버지라고도 불린다.

타고난 천재라 불리는 모차르트는 하이든의 뒤를 이어받아 소나타 형식을 더욱 발전시켰다. 모차르트의 천재성이 빛나는 일화를 이 책 안에서 설명하기에는 역부족이기에 더 관심이 생긴다면 영화 〈아마데우스Amadeus〉를 통해 모차르트의 삶과 이 시대의 음악들을 감상해 보기를 추천한다.

하이든과 모차르트의 초기 음악들은 동시대 미술과 같이 늘어지는 구석 없이 깔끔하고 명료하다. 하이든의 소규모 실내악곡 〈디베르티멘토〉는 경쾌하면서도 고전의 우아함이 잘 묻어난다. 사랑하는 여인을 위한 세레나데로 잘 알려진, 모차르트의 세레나데 제13번은 이전보다 확장되고 화려해졌지만

자로 잰 듯한 박자 속에서 균형미가 느껴진다.[2,3]

　형식을 중시하는 고전주의의 특성에 따른 안정적인 박자 덕분에 지금도 모차르트와 바흐의 음악은 태교 음악으로 각광받고 있다. 고급 호텔이나 백화점 화장실에서 나오는 음악도 주로 고전주의 시대의 것이다. 고전주의 음악 특유의 맑은 음색과 일정한 박자가 심신을 안정시키기 때문이다.

　마지막으로 고전주의를 완성함과 동시에 다음 시대를 열어간 베토벤이 있다. 베토벤의 초기 음악은 하이든이나 모차르트와 비슷하지만, 후기로 갈수록 이성적이고 형식적이기보다 감성적이고 격정적인 모습이 나타난다. 특히 〈월광〉 소나타에서 이러한 경향이 여실히 드러난다.[4]

　〈월광〉이라는 제목은 베토벤이 직접 붙인 것이 아니라, 베를

2　프란츠 요제프 하이든, 〈목관악기를 위한 디베르티멘토 내림나장조, 호보켄번호 II 46〉, 1782년

3　볼프강 아마데우스 모차르트, 〈밤의 세레나데(아이네 클라이네 나흐트 뮤직), 쾨헬번호 525〉, 1787년경

4　루트비히 판 베토벤, 〈피아노 소나타 14번 1악장 "월광" 올림다단조, 작품번호 27〉, 1801년경

린의 음악평론가이자 시인이었던 렐슈타프가 곡의 분위기가 "달빛이 비친 스위스 루체른 호수 위의 조각배 같다"라고 묘사한 데서 유래한다. 이루어질 수 없는 사랑에 대한 아픔을 담았다, 「기도하는 소녀」라는 시를 읽고 감명받아 작곡한 것이다, 등 이 곡의 배경과 관련해서는 여러 설이 있으나 베토벤의 감성이 진하게 우러난다는 점에는 이견이 없다.

고전주의 시대 3대 음악가는 르네상스 시대에 이탈리아 화단을 이끌었던 3대 거장, 레오나르도 다 빈치, 미켈란젤로, 라파엘로와 절묘하게 닮아 있다. 하이든은 한 시대를 확립했다는 점에서 레오나르도 다 빈치와, 모차르트는 천재성을 타고났다는 점에서 미켈란젤로와, 베토벤은 시대를 완성했다는 점에서 라파엘로와 비견할 수 있을 것이다.

그러나 라파엘로와 베토벤 사이에는 결정적인 차이점이 있다. 시대를 집대성했다는 점은 같으나 베토벤은 그 시대에 머무르지 않고 다음 시대의 예술로 나아갔다. 모든 예술을 통틀어 시대를 완성하거나 한 시대를 시작하는 예술가들을 우리는 위대한 예술가라 부르며 그들의 업적이 길이 전해진다. 그런데 베토벤은 이 두 가지를 모두 이루어냈다. 바로 이 점이 베토벤이 수많은 대가 중에서도 특별히 칭송받는 이유 중 하

나일 것이다.

음악은 베토벤을 시작으로 내면적이며 감성적인 낭만주의 시대로 향한다.

과거에도 내면적 감성이 분출된 작품이 있었다. 헬레니즘의 〈라오콘 군상〉과 바로크 시대 렘브란트의 자화상 등이 그러했다. 반대로 이성과 형식, 비례를 중시하는 경향은 고대 그리스에서 시작되어 르네상스로 이어져 신고전주의에서 다시한번 나타났다.

즉 이성과 감성, 외면과 내면의 양극이 번갈아 나타나며 예술의 흐름을 이룬다. 마치 이성이 깨어나는 낮과 감성이 깨어나는 밤처럼 말이다. 이것은 예술이 이전 시대의 흐름을 파괴하며 반대로 생겨나기 때문이다.

이제 다시 감성적인 밤의 예술로 돌아갈 차례다.

베토벤이 남긴 글

♪

6년째 절망스러운 고통에 시달리고 있다. 나는 희망을 버린 채 홀로 살아갈 뿐이다. "저는 귀가 안 들려요. 더 크게 말씀해 주세요"라고 사람들에게 말할 수 없었다.

그 누구보다도 더 정확해야 하는, 한때는 완벽했던 이 감각의 결함을 어떻게 인정할 수 있을까. 사람들을 만나 즐겁게 얘기를 나누다가 급히 자리를 떠나는 나를 이해해 달라. 어떻게든 오해받을 수밖에 없으니, 이 불행은 이중으로 고통스럽다. 비참한 내 모습을 들킬까 두렵다. 먼데서 들려오는 피리 소리를 내 곁에 있는 사람은 듣는데 내 귀엔 아무것도 들리지 않고, 다른 누군가는 목동의 노랫소리를 듣는데 나는 그 또한 듣지 못한다. 얼마나 굴욕적인지. 그때마다 나는 절망의 수렁에 빠졌다. 죽어 버리고 말겠다는 생각이 들 때, 다시 나를 생으로 이끈 것은 오로지 예술뿐이었다. 내 안의 모든 것을 밖으로 쏟아내기 전에 세상을 떠나는 것은 불가능할 것이다.

— 1802년 10월, 하일리켄슈타트Heiligenstadt에서

 루트비히 판 베토벤, 〈피아노 소나타 8번 2악장 "비창" 다단조, 작품번호 13〉, 1798년경

낭만주의는 어떻게
우리의 마음을 움직일까?

같은 인물을 그려냈지만
두 그림이 풍기는 분위기는 완전히 다르다.
위쪽이 겉모습을 충실하게 묘사한 데 반해
아래쪽에서는 화가의 격정적인 내면이 느껴진다.
두 화가는 각각 인물의 어떠한 면모를
드러내려 했을까?

♪

열 번째 이야기
재생목록

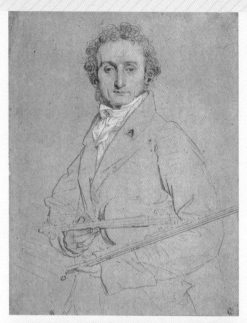

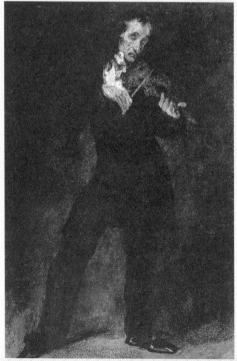

장 오귀스트 도미니크 앵그르,
〈파가니니〉, 1830년경

외젠 들라크루아, 〈파가니니〉,
1831년

한편 보편적인 가치 규범과 이성을 중시하는 신고전주의에 대항하여 19세기 전반 인간의 감정과 개성을 존중하는 낭만주의가 생겨났다. 이들은 계몽주의에도 회의적이었다. 계몽주의는 이성에 의한 정치의 개혁을 내세웠지만, 혁명을 이루는 과정에서 인간의 비합리적인 면이 드러나는 건 마찬가지였다. 따라서 낭만주의는 이성이나 합리성이 아닌 인간의 내면에서 정답을 찾고자 했다. 낭만주의 미술가들은 정형화된 아카데미식 미술을 경멸하고 개인적인 경험을 자유롭게 그려냈다. 오늘날 예술가 하면 연상되는 자유롭고 개성 있는 옷차림은 이들로부터 비롯된 것이다.

느낌이 모든 것이다. ─ 괴테

고전주의와 낭만주의 예술가들의 사상적 차이는 화풍에서 확연히 드러났다. 대표적으로 이 장의 서두에 제시했던 두 그림은 각각 신고전주의와 낭만주의를 대표하는 화가, 도미니크 앵그르와 외젠 들라크루아가 그려낸 한 음악가의 모습이다. 그림 속 인물은 너무나 빼어난 재능으로 악마의 바이올리니스트라 불렸던 낭만주의 음악가 파가니니이다.

신고전주의 화가 앵그르가 대외적으로 격식 있는 바이올리니스트로서의 면모를 드러낸 반면 낭만주의 화가 들라크루아는 악마의 바이올리니스트라 불리는 그의 내면을 살려냈다.

　들라크루아의 작품에서 이전의 매끈한 터치나 형식미는 찾아볼 수 없다. 대신 마무리되지 않은 듯한 거칠고 즉흥적인 붓질이 눈에 띈다. 정형적인 마무리가 아니라 작가의 의도에 따라 그림을 완성했다는 점에서 바로크 화가 렘브란트가 연상된다. 화풍 또한 바로크 회화처럼 드라마틱하다.

　하지만 낭만주의는 결정적인 점에서 이전 시대의 예술과는 다르다. 낭만주의 이전까지는 그림 안에 모든 이야기가 담겨 있었다면, 낭만주의 작품 속 인물들은 캔버스 너머의 세상을 바라본다. 그리고 감상자는 그의 시선을 따라 그림 밖의 이야기를 상상하게 된다.

　들라크루아의 〈묘지의 고아〉를 보면 당시 낭만주의 예술가들이 관람자에게 상상의 나래를 선물하기 위해 어떠한 노력을 기울였는지 알 수 있다.

　묘지에 앉아 있는 여인의 눈망울에 고인 눈물에서 그녀의 슬픔과 두려움, 외로움이 느껴진다. 그림 바깥의 어딘가에 시선을 고정한 그녀에게 다가온 이는 누구일까? 고개를 쳐든 것

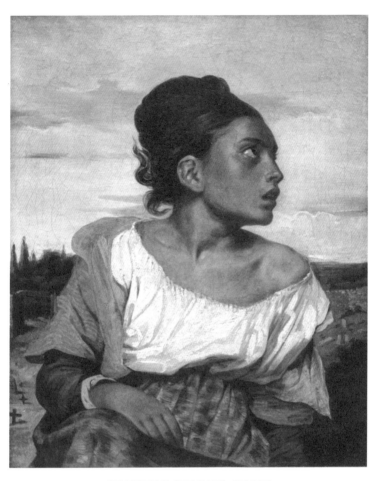

외젠 들라크루아, 〈묘지의 고아〉, 1824년경

으로 보아 어른인 것 같다. 그렇다면 그는 남자일까 여자일까? 그는 그녀의 구원자일까 아니면 살인자일까?

이러한 상상들이 작품을 더욱 로맨틱하게 만든다.

미술은 19세기 중반으로 올수록 주제에 있어서도 자유로워진다. 낭만주의 화가들은 전설이나 종교 또는 영웅담이 아닌 현실에서 일어난 사건들을 주제로 그림을 그렸다.

테오도르 제리코의 〈메두사호의 뗏목〉은 1816년 7월 2일 세네갈을 식민지로 삼기 위해 약 400명을 태우고 항해를 하던 해군 군함 메두사호가 난파된 사건을 묘사한 작품이다. 선장과 상급 선원, 일부 승객은 대피했지만 나머지 149명의 선원과 승객은 뗏목을 만들어 약 13일 동안 식량도 없이 바다를 표류했다. 그중 살아남은 사람은 15명에 불과했다.

식량이 떨어지자 처음에는 군인들이 사람들을 죽였고, 또다시 식량이 떨어지고 5일이 지나자 서로를 잡아먹는 지경에 이르렀다. 그림 속에는 이미 죽어 있는 사람들, 인간으로서 죄책감을 느끼며 살아 있음에 괴로워하는 사람들, 구조를 포기한 사람들, 그 사이에서 멀리 희망을 보고 있는 사람들 등 극한의 상황 속 인간의 다양한 모습이 드러난다.

낭만주의 미술가들은 실제 사건과 함께 다른 예술 장르 또

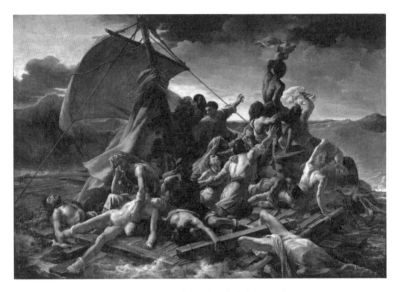

테오도르 제리코, 〈메두사호의 뗏목〉, 1819년

한 소재로 사용하여 인간의 내면을 드러내고자 했다. 1800년
대 프랑스 파리는 문학과 음악, 미술 등 장르를 막론하고 많은
예술가들이 모여 교류하는 전 세계 예술의 중심지가 되었다.
예술가들은 이 시기에 성행하기 시작한 파리의 카페를 아지
트 삼아 서로의 생각과 작품에 관한 이야기를 나누었다.

〈단테의 작은 배〉는 당대 문화 간 교류를 잘 보여준다. 들라
크루아는 14세기 이탈리아의 문학작품 단테의 『신곡La Divina

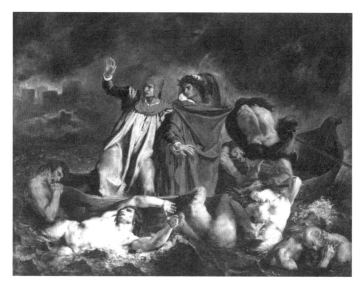

외젠 들라크루아, 〈단테의 작은 배〉, 1822년

Commedia』속 지옥을 건너는 단테와 베르길리우스를 모티브로 그림을 그렸다. 먼 곳을 바라보는 단테의 시선에서 관람자에게 상상의 여지를 남기는 낭만주의 특유의 화풍이 여실히 드러난다. 이 밖에도 들라크루아는 절친한 친구였던 쇼팽의 초상화를 그려주기도 했다. 그의 초상화는 지금도 쇼팽의 음반이나 연주회의 포스터로 사용될 정도로 쇼팽을 대표하는 이미지로 자리 잡았다.

낭만주의 음악은 미술처럼 내면적이고 감정적인 표현으로 확장해 나간다.

음악은 피타고라스의 씨앗에서 나무로 피어나 바흐의 가지들을 뻗었고, 하이든과 모차르트가 풍성한 열매를 맺게 하여 이제 계절에 따라 색을 달리하는 울창한 숲이 되었다. 고전주의가 음악에 다양한 형식적 도구들을 마련했다면 낭만주의 시대에 이르러서는 비로소 진정으로 인간의 감정을 음악으로 표현했다. 슬픔, 기쁨, 분노, 우울 등 다양한 감정들을 낭만주의 음악 속에서 느낄 수 있다. 더불어 미술과 마찬가지로 음악에서도 문학과 연극, 전설 등의 이야기를 모티브로 하면서 감정을 극대화한 작품들이 나타난다.

프란츠 리스트의 교향시 〈프로메테우스〉를 듣다 보면 그리스 신화 속 프로메테우스의 이야기가 눈앞에서 생생하게 펼쳐지는 듯하다.[1]

프로메테우스는 제우스가 감춰둔 불을 훔쳐 인간에게 내준 그리스 신화 속 인물이다. 그는 이로 인해 바위에 쇠사슬로 묶

 1 프란츠 리스트, 〈교향시 5번 프로메테우스, 설번호 99〉, 1850년경

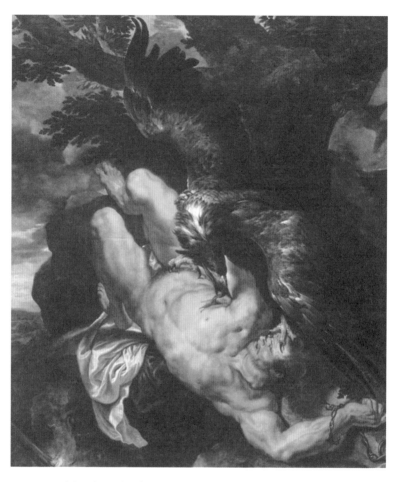

페테르 파울 루벤스, 〈사슬로 묶인 프로메테우스〉, 1611-1612년경

여, 낮에는 독수리에게 간을 쪼여 먹히지만, 밤이 되면 간이 다시 회복되는 영원한 고통을 겪게 되었다. 긴박한 프로메테우스의 심경을 표현하기 위한 긴장감 넘치는 북소리와 불협화음이 도입부에서부터 뇌리를 강렬하게 관통한다. 중간중간 천둥처럼 내리치는 관악기 소리가 신들의 분노와 프로메테우스의 고통을 효과적으로 전달한다. 불안정한 감정을 표현하기 위해 이전에 잘 사용하지 않았던 불협화음을 의도적으로 활용한 것이 인상적이다.

음악에서 감정적인 표현에 더욱 적극적으로 불을 지핀 것은 악기의 발달과도 연관이 있다. 이제 악기로 음을 길게 연결하며 연주할 수 있게 되었다. 알앤비R&B의 늘어질 듯 말 듯한 선율을 생각하면 이해하기 쉽다. 기존에는 레! 미! 와 같이 딱딱 끊어지는 소리였다면 이제는 레~~에~미 와 같이 연결된 소리가 가능해진 것이다. 음악 용어로 글리산도glissando, 루바토rubato라고 하는 이 연주기법들은 우리의 감정을 건드리기에 더없이 좋은 도구가 되었다.

악기의 발달과 함께 오케스트라의 규모도 더욱 커지면서 작곡가들은 이제 어떠한 기교적, 형식적 제약도 없이 많은 곡을 내놓을 수 있게 되었다. 이로 인해 많은 스타 작곡가와 연

주자들이 탄생한다. 가곡의 왕이라 불리는 슈베르트를 포함하여 브람스, 쇼팽, 멘델스존, 슈만 등 우리가 좋아하여 많이 듣고 잘 알려진 클래식 작곡가들은 거의 낭만주의 시대에 분포한다. 이처럼 유독 이 시대의 작품에 마음이 끌리는 이유는 낭만주의 예술의 의도가 인간의 감정을 담아 효과적으로 전달하는 데 있기 때문일 것이다.

음악은 계속해서 규모를 갖추어 간다. 특히 러시아에서 그들이 가진 거대한 대륙 같은 음악들이 많이 나타난다. 러시아 작곡가 차이콥스키나 라흐마니노프 등의 엄청나게 넓어진 화성과 대규모의 악기 구성, 민족적 애수가 느껴지는 선율에서 러시아 대륙처럼 웅장하고 거대한 매력을 느낄 수 있다.

화가는 눈앞에 보이는 외형만 그려서는 안 되며 자기 내면에 보이는 것도 그려내야 한다. 화가가 자기 내면에서 아무것도 보지 못한다면 눈앞에 보이는 것도 그리지 말아야 한다. — 프리드리히

카스파르 다비드 프리드리히의 〈안개 낀 바다 위의 방랑자〉는 낭만주의 음악과 잘 어울리는 그림이다. 덧붙여 낭만주의

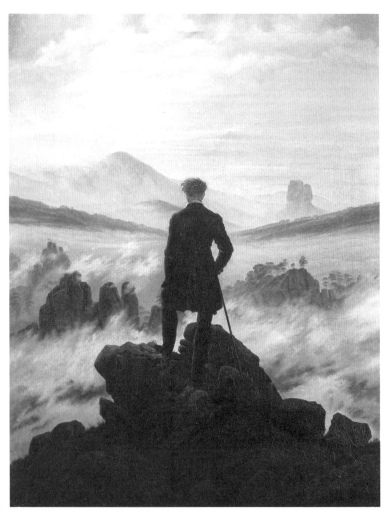

카스파르 다비드 프리드리히, 〈안개 낀 바다 위의 방랑자〉, 1817년경

를 대변하기에 손색이 없는 작품이라고 생각한다. 그림 속 인물은 위험천만한 높은 바위 위에 우뚝 서서 안개로 자욱한 세상을 관조적인 자세로 바라보고 있다. 그가 어떤 표정을 짓고 있는지는 알 수 없지만, 위태로운 상황에서도 흔들림 없이 단단한 뒷모습으로 보아 미지의 세계에서 쉽사리 물러설 것 같지는 않다.

관람자는 자연스럽게 그림 속 인물이 되어 그가 무엇을 보고 느끼고 있을지를 상상하게 된다. 안개 자욱한 미지의 세상은 헤쳐나가야 할 나의 삶이기도, 나의 미래이기도, 나의 내면이기도 하다. 이렇듯 낭만주의 시대의 예술은 나에게로 가는 길을 안내해 준다.

이제 음악은 거대한 바다가 되어 이따금 파도로 밀려온다. 그 파도에 감정이 속절없이 흔들거린다.

이 시점부터 예술사조에는 시대라는 명칭이 붙지 않는다. 낭만주의를 포함해 이전의 예술사조는 전 유럽을 아우르는 것이었다. 그러나 낭만주의 다음부터는 한 사조가 시대를 독식하지 않고 다양한 성격의 예술이 공존하게 된다. 근대 국가들이 완전히 자리 잡기 시작하며 이전처럼 한 국가가 유럽 전체

에 영향력을 행사할 수 없게 되었기 때문이다. 사회가 변화하며 예술은 더욱 가지각색으로 나타나게 되었다.

인상주의자들은
무엇을 담아내고자 했을까?

이 그림은 처음에 공개됐을 때 큰 반발을 일으켰다.
신화나 우화 속 인물이 아닌 평범한 여성을
나체로 그려낸 것이 외설적으로 보인다는 이유였다.
더군다나 뒤쪽의 여성이 크게 그려져
원근법 또한 무시되었다.
당시의 많은 평론가들은 이를
전통에 대한 반항으로 받아들였다.

♪

열한 번째 이야기
재생목록

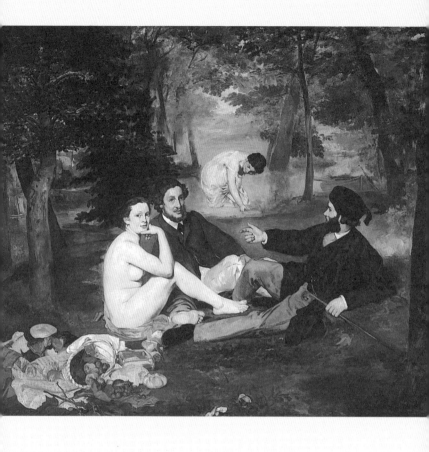

에두아르 마네, 〈풀밭 위의 점심 식사〉, 1863년

19세기 예술가들은 문화의 중심지였던 프랑스 파리로 모여 그곳에서 새롭게 나아가고자 했다. 당시 예술에는 산업혁명이 본격화되고 문호가 개방되며 변화가 생겨났다.

우선 문호 개방으로 화가들은 일본화를 접하게 되었다. 일본화는 유럽 회화와는 완전히 달랐다. 선 하나로 모든 것을 표현하는 일본화는 유럽의 화가들에겐 매우 파격적으로 다가왔다. 특히 유럽 회화의 근간이었던 입체적인 표현을 무시했다는 점이 화가들을 자극했다.

또 산업혁명으로 이젤과 팔레트, 튜브형 물감 등 휴대가 간편한 미술도구가 발달하면서 이제껏 실내에서 그림을 그리던 화가들은 야외에서 그림을 그릴 수 있게 되었다. 그들은 야외로 나가 빛에 대해 연구하기 시작했다.

이러한 환경의 변화를 발판 삼아 탄생한 미술사조가 인상주의였다. 인상주의는 프랑스를 주축으로 발생한 사조이지만 미술사의 흐름에 큰 영향을 미쳤으므로 이전 시대 전 유럽을 아우르던 사조들과 함께 미술사에 기록된다.

그때를 놓치면 그만이다. 뒤늦게 다시 감득할 수 있는 인상이란 없다. — 마네

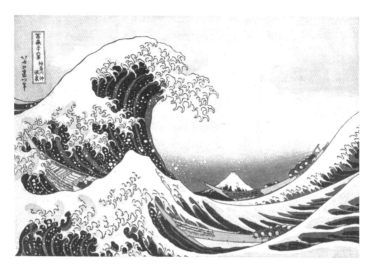

가쓰시카 호쿠사이, 〈가나가와 해변의 높은 파도 아래〉, 1830-1832년경

우리는 흔히 인상주의 작품을 보며 느낌에 따라 대충 그렸을 것이라 짐작하곤 한다. 하지만 사실 그들은 어느 화가들보다도 자연을 그대로 담아내려고 노력했으며, 이를 위해 과학적 탐구를 이어갔다.

야외에서 그림을 그리게 된 인상주의 화가들에게 레오나르도 다 빈치의 스푸마토와 같은 고전적인 기법은 맞지 않았다. 실내의 부드러운 조명 아래에서는 대리석 조각이나 모델의

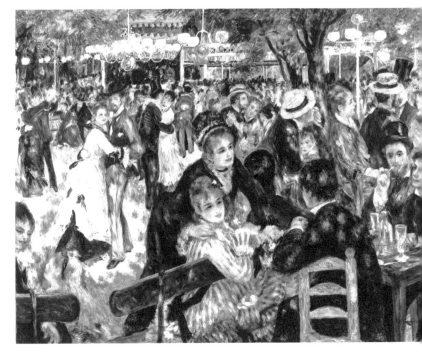

오귀스트 르누아르, 〈물랭 드 라 갈래트의 무도회〉, 1876년

면과 명암이 비교적 섬세하게 나타난다. 그러나 야외의 내리쬐는 광선 아래서 입체 모형물은 인공조명 아래에서보다 훨씬 대조적이며 단면적으로 느껴진다. 증명사진을 찍을 때 얼굴의 윤곽을 더욱 뚜렷하게 만들기 위해 강한 조명을 쓰는 것

클로드 모네, 〈수련〉, 1906년

도 이러한 이유에서다. 인상주의 화가들은 전통적인 방식에서 탈피해 의도적으로 그림을 평면적이고 대조적으로 그려냈다.

또 카메라가 대중화되어 실제와 똑같이 그릴 필요가 없어지며 그들은 카메라에는 포착되지 않는 빛을 표현하고자 했

다. 강과 연못의 물은 빛을 포착하기 좋은 소재였다. 인상주의 화가들은 시시각각 변화하는 빛의 반짝임을 면밀히 관찰해 표면의 색이 아닌 빛의 반사를 통해 존재하는 색들을 그려 넣었다. 어린 시절 과학 시간에 프리즘 실험을 할 때 빛이 유리 조각을 통과하며 나타났던 그 색 말이다. 이렇듯 인상주의 작품은 겉으로 드러나진 않지만 분명히 존재하는 빛의 색을 담고 있다.

더불어 인상주의 화가들은 윤곽선을 흐릿하게 표현하여 감상자에게 개인적인 감흥으로 모호함을 채울 여지를 주고자 했다. 그들은 감상자에게 마지막 터치를 맡김으로써 작가적 즐거움을 선사하려 한 화가들이다. 덕분에 인상주의 화가들의 그림은 이전의 그림보다 섬세하진 않지만, 훨씬 자연스러우면서도 감각적으로 다가온다.

음악에서도 기존의 형식을 탈피하기 위한 시도들이 나타났다. 음악은 이제 연주자 천 명이 동원될 만큼 거대해졌다. 작곡가 구스타프 말러의 교향곡 제8번은 천 명이 넘는 연주자가 동원되면서 '천인千人 교향곡'이라는 별칭이 붙었다. 음악가들은 음악에 있어 더 이상의 확장은 무의미하다고 생각했다. 미

술가들이 빛과 색에 관심을 가졌다면 음악가들은 음 자체에 관심을 가지기 시작했다.

미술가들이 카메라의 대중화에 영향을 받은 것처럼 음악가들은 보급형 피아노에 영향을 받았다. 현대식 그랜드 피아노는 이전의 업라이트 피아노보다 울림이 컸기 때문에 음악가들은 음의 울림에 집중할 수 있었다. 대표적인 인상주의 음악가인 클로이드 아실 드뷔시는 음의 울림 그 자체를 표현하기 위해 다양한 노력을 기울였다. 〈달빛〉을 들을 때, 우리는 드뷔시가 음으로 그려낸 경치를 감상하기 위해 음 하나하나에 귀 기울이게 된다.[1]

기존의 고전적인 형식에서 벗어나 새로운 방향으로 나아가는 생경함이 음들을 각각의 빛으로 울리게 한다. 드뷔시의 음악은 각각의 독립적인 터치들이 모여 하나의 그림으로 완성되는 인상주의 화풍과 닮아 있다. 이전의 낭만주의 음악이 온몸을 적시는 장대비라면 드뷔시의 음악은 한 방울씩 떨어져

 1 클로이드 아실 드뷔시, 〈베르가마스크 모음곡 제3곡 "달빛" 내림라장조, 르쉬르번호 75〉, 1890년경

피부에 조금씩 스며드는 보슬비 같다.

덧붙여 인상주의 화가들이 일본화에 영향을 받은 것처럼 음악가들도 동양의 음악을 접하면서 동양의 음계를 사용하기 시작했다. 어렸을 때 단소 시간에 배웠던 중, 임, 무, 황, 태와 같은 음계를 전혀 어울릴 것 같지 않은 서양의 음악과 절묘하게 조화시켰다. 제목부터 동양의 문양에서 빌려온 〈아라베스크〉는 동양의 음계 다섯 음으로 시작된다. 동양의 음렬이 서양의 음악과 만나 신비롭게 들려온다. ♪2

동시대에 활동한 음악가와 미술가인 드뷔시와 모네는 외적으로도 비슷한 인상을 풍기지만 제작 의도에서도 닮은 점이 많다. 그들은 모두 기존의 형식에서 탈피하여 자신만의 기법을 만들어 갔다. 그리고 소리와 색과 같은 예술의 재료를 순수하게 표현하고자 했고 예술가로서 그들의 감흥을 작품을 통해 생생하게 전달하고자 노력하였다. 다만 모네가 오늘 저녁, 혹은 어젯밤에 본 달처럼 순간적인 인상을 표현하고자 했다

2 클로이드 아실 드뷔시, 〈아라베스크 1번 마장조, 르쉬르 번호 66〉, 1888-1891년경

면 드뷔시는 영원불멸한 달빛 그 자체를 표현하려 했다는 점에서 차이를 보인다.

인상주의 예술가들의 이러한 노력으로 처음에 대중에게 조롱을 받았던 인상주의는 곧 주류 예술로 인정받았다. 많은 화가들이 인상주의를 무분별하게 추종하기 시작했고, 이로 인해 점차 작품이 한눈에 알아보기 힘들 정도로 흐릿해졌다.

이러한 현상을 못마땅하게 여긴 화가가 있다. 바로 현대미술의 아버지라 불리는 폴 세잔이다. 그는 자연의 감흥을 그대로 담아내는 인상주의 동료들의 작업 방식은 인정했지만, 작품이 지나치게 다채로운 색들로 인해 어수선해지는 것을 우려했다. 그는 감상자에게 순간적인 감흥을 불러일으킴과 동시에 영원히 퇴색되지 않는 견고한 것을 그려내고자 했다.

이는 매우 어려운 일이었다. 인상주의자들은 빛을 아른거리게 표현함으로써 그림에 여백을 남겼고 이를 감상자들의 감흥으로 채우기를 원했다. 반면 형상을 견고하게 표현할수록 감상자를 위해 여백을 남기기가 어려워진다. 이 두 가지가 함께 있는 것은 사라지지 않는 연기처럼 불가능한 일이었다.

하지만 세잔은 집요하게 노력한 끝에 인상주의 화가들의

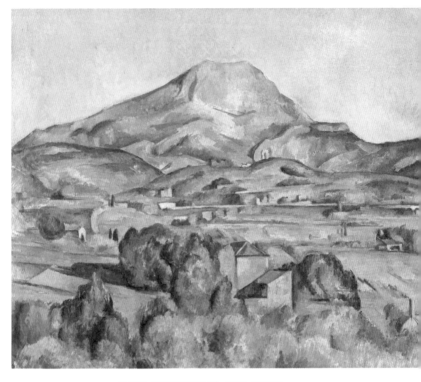

폴 세잔, 〈생트빅투아르산〉, 1892-1895년

밝은 색채를 구사하는 동시에 깊이감과 질서를 담아내는 데 성공했다. 그의 그림은 견고함 속에서도 감상자들에게 사유의 여지를 제공한다.

> 그린다는 것은 대상을 그대로 베끼는 것이 아니라 자신의 감각을 화폭에 담는 것이다. — 세잔

우리는 멀리 있는 산을 바라볼 때 그 산에 나무가 어떻게 자라났으며 각각의 세부가 어떤 색인지를 파악하는 것이 아니라 그저 산의 형태를 덩어리로 인식한다. 세잔은 이러한 덩어리를 산의 본질로 이해하여 그 개념 자체를 그려내고자 했다.

세잔의 이러한 접근법은 현대예술의 토대가 되었다. 그림에 동그라미, 세모, 네모를 그려 넣고 새나 나비, 나무라고 의미를 부여하는 것, 즉 오늘날 우리가 전시에서 흔히 볼 수 있는 개념미술이 세잔에서 비롯된 것이다.

음악에서도 세잔과 같은 인물이 있었다. 조제프 모리스 라벨은 세잔과 같이 형식 없는 음의 배열로 음악이 길을 잃을까 걱정했고, 자유로우면서도 견고한 음악을 만들고자 했다. 드

뷔시가 음의 색을 표현했다면 라벨은 음의 움직임을 표현했다. 처음부터 끝까지 계속되는 견고한 리듬 위에 더해진 〈볼레로〉의 아름다운 선율은 높고 거대한 건축물 속에서 자유롭게 노니는 한 마리의 나비를 연상시킨다.[3]

 3 조제프 모리스 라벨, 〈볼레로 다장조, 작품번호 81〉,
 1928년경

음악추천

인상주의
음악

현대예술, 무엇이 다를까?

피카소는 전쟁으로 아이를 잃은 여자의 이미지를
색다른 방식으로 그려냈다.
다양한 각도에서 바라본 얼굴의 각 부위를
분해한 후, 다시 조합했다.
이 그림은 여성이 손수건을 얼굴에 대고
울고 있는 모습이다.
그는 대상을 왜 이렇게 옮겨냈을까?

♪

열두 번째 이야기
재생목록

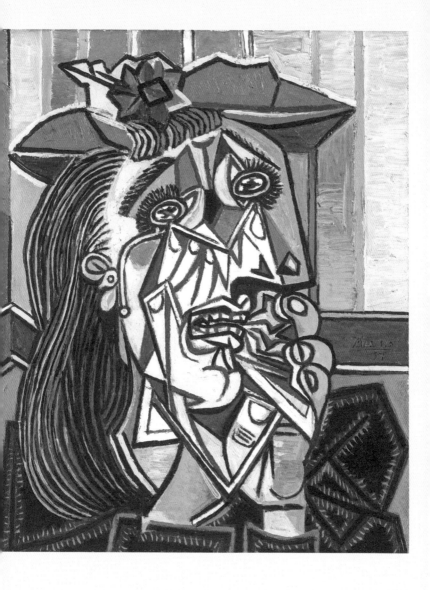

파블로 피카소, 〈우는 여인〉, 1937년

폴 고갱, 〈아레아레아(기쁨)〉, 1892년

미술은 작품을 구성하는 색, 선, 면 등에 다양한 변화가 생겼다. 먼저 색채에서는 대표적으로 폴 고갱이 강렬한 원색을 구사했다. 그는 원초적이고 본능적인 원시의 색을 찾아 타히티로 떠났다.

고갱은 단순히 원주민의 일상을 피상적으로 묘사하는 것을 넘어서 타히티에서 체감한 그들의 본질을 포착하고자 했다. 이를 위해 그는 이성에 의한 원근법을 따르지 않고 평면적인 화풍을 구사했으며, 눈으로 보이는 색이 아닌 고갱 자신의 주관에 의한 풍부하고 강렬한 색을 사용했다. 이러한 고갱의 색채 실험은 세잔과 함께 후대 미술가들에게 큰 영향을 미쳤다.

나는 보기 위해 눈을 감는다. ― 고갱

고갱에 이어 앙리 마티스는 이전의 인상주의 화가들과는 다른 방식으로 색채를 더욱 부각했다. 마티스는 인물과 배경의 경중을 나누지 않고 눈에 보이는 모든 것을 공평하게 색채로 표현했다. 그래서 그의 색채는 마치 벽지의 패턴이 나열되듯 장식적으로 느껴진다.

이렇듯 곳곳에서 화가들이 색의 변화를 만들어 갈 때 빈센

앙리 마티스, 〈모자 쓴 여인〉, 1905년

트 반 고흐는 형태를 변형시켜 작품 속에 감정을 표출했다. 반 고흐에게 그림은 자신의 감정을 전달할 수 있는 유일한 방법이었다. 이를테면 그는 아주 기분이 나쁠 때는 빨간 소파를 활활 불타는 것처럼 거칠게 표현했다. 그래서 그의 그림에는 아지랑이처럼 일렁이는 표현이 많다. 감정을 담아내고자 했던 그의 창작 경향에 애달픈 삶까지 더해져 사람들이 유독 그의 그림에 이끌리는 것인지도 모르겠다.

화가는 자연을 이해하고 사랑하여, 평범한 사람들이 자연을 더 잘 볼 수 있도록 가르쳐 주는 사람이다. 끈질기다는 표현은 일차적으로 쉼 없는 노동을 뜻하지만 다른 사람의 말에 휩쓸려 자신의 견해를 포기하지 않는 것도 포함한다.
— 고흐, 동생 테오에게 보내는 편지

감정을 분출하는 반 고흐의 화풍은 〈절규〉로 잘 알려진 에드바르 뭉크로 이어진다. 검붉은 색으로 불길하게 일렁이는 하늘과 얼굴을 양손으로 감싼 채 절규하는 인물의 표정, 기이하게 흐물거리는 몸에서 반 고흐와 비슷하면서도 한층 더 강렬해진 감정을 엿볼 수 있다. 이렇게 폭발할 듯한 감정을 표현

빈센트 반 고흐, 〈별이 빛나는 밤〉, 1889년

하는 경향을 표현주의라 한다.

여기서부터 예술은 완전히 다른 국면으로 접어든다. 인상
주의Impressionism에서 표현주의Expressionism로, 영어의 발
음으로 보자면 고작 한 음절 차이일 뿐이다. 하지만 그 의미의

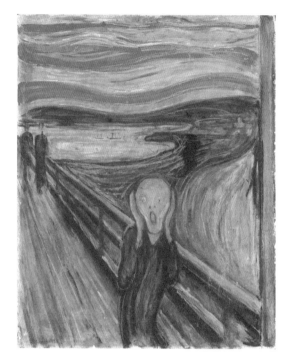

에드바르 뭉크, 〈절규〉, 1893년

차이는 엄청나다. 인상주의가 외부의 형상을 내면으로 집어넣

은 뒤 그것을 그림으로 환원한 것이라면, 표현주의는 내면에

존재하는 것을 폭발하듯 밖으로 토해낸 것이다. 이것이 현대

미술이 이전의 예술과 달라지는 지점이다. 인상주의까지는 아

무리 화풍과 기법이 변화했다고 할지라도 실질적인 것을 그려낸다는 점에서는 공통점이 있었다. 그러나 지금부터는 세상에 존재하는 것이 아닌 작가의 머릿속에 존재하는 개념을 표현하게 된 것이다.

세잔에서 시작된 본질과 개념의 표현은 이제 점점 더 세력을 확장해 나간다. 아무리 다른 옷과 머리, 화장법을 시도하더라도 '나'라는 것에는 변하지 않는 본질이 있다. 이 본질을 표현하기 위한 세잔의 노력은 후대에 엄청난 영향을 끼쳤다. 세잔을 추종한 수많은 화가 중 가장 잘 알려졌으며 미술사에 결정적인 영향을 미친 이가 바로 파블로 피카소다. 피카소는 4차원의 세계를 2차원의 화폭에 담아냈다.

머릿속에 바이올린을 한번 떠올려 보자. 바이올린 전체가 단번에 연상되는 것이 아니라, 악기의 귀퉁이 어딘가, 지판, 에프홀 등 세부적인 이미지가 조각조각 떠오를 것이다. 이는 시각이 정보를 처리하는 방식이 그러하기 때문이다. 간단히 예를 들어 손바닥을 보자. 우리의 초점은 손바닥 전체가 아닌 특정한 부분에 맞춰지며, 이후 시선을 굴리며 다른 곳을 관찰하게 된다. 피카소는 눈을 통해 우리 머릿속에 들어오는 물질의 개념을 4차원으로 풀어내며 회화에 자유를 부여했다.

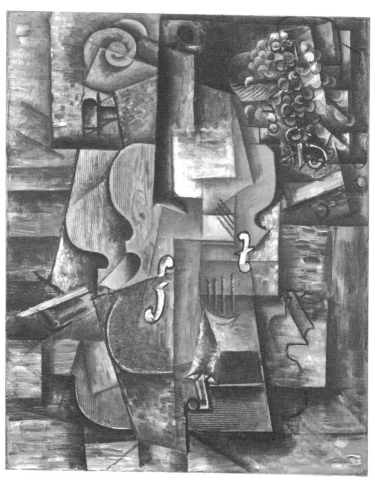

파블로 피카소, 〈바이올린과 포도〉, 1912년

피카소의 친구였던 작곡가 에릭 사티의 음악은 이전의 클래식보다 쉽게 작곡된 듯하며 오늘날 카페에서 쉽게 들을 수 있는 흔한 선율처럼 느껴진다.[1,2] 그러나 당시에 사티의 음악은 미술의 대변혁과 마찬가지로 일대 혁신을 가져왔다.

사티는 현대예술의 개념을 음악으로 시도한 예술가라 할 수 있다. 이전의 음악과 미술이 형식과 구성요소에 의미를 부여했다면, 사티는 자신의 음악에는 어떠한 의도도 없으며 해석할 필요가 없다고 공언했다. 더불어 음악의 거대주의를 거부하며 최소한의 음으로 작곡했고 어떠한 음악도 흉내 내지 않으려 했다. 심지어는 자신이 이전에 작곡한 음악조차 닮지 않으려고 노력했을 정도였다.

즉 사티는 예술의 고전적인 개념 자체를 거부했다. 사티가 19세기 후반에서 20세기 초반에 활동했던 작곡가라는 사실을 상기하면 그가 얼마나 시대를 앞선 인물인지 느낄 수 있다. 오늘날 그는 미니멀 음악, 혹은 아방가르드 음악의 시초로 칭송받는다.

1 에릭 사티, 〈나는 너를 원해〉, 1903년경
2 에릭 사티, 〈짐노페디 1번〉, 1888년경

카페에서 피아노를 연주하는 일을 했던 사티는 자신이 연주하는 음악을 그 누구도 들어서는 안 된다는 이상한 요구를 내걸기도 했다. 자신이 피아노로 연주하는 곡은 그저 카페 안의 그림이나 테이블, 혹은 공기처럼 그냥 존재하는 것이니 신경쓰지 말고 이야기를 나누라는 것이었다. 그래서 그의 음악을 '가구 음악'이라고 부른다. 이는 누구나 존재한다는 걸 알지만 귀 기울이거나 신경 쓰지 않는 음악을 의미한다. 오늘날 비지엠의 개념이 사티로부터 시작되었다. 이제 다시 사티의 음악을 들어보면 이 단순한 음악을 작곡하기 위한 그의 단순하지만은 않은 고민이 느껴지지 않는가?

열세 번째 이야기

다시,
무엇이 예술일까?

이 격자무늬의 작품에서
우리는 무엇을 느껴야 할까?

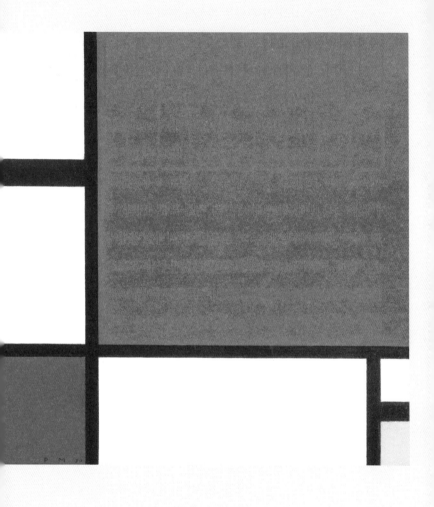

피에트 몬드리안, 〈빨강, 파랑, 노랑의 구성〉, 1930년

예술이 인류 역사상 가장 많은 자유와 변혁을 이루어 낼 무렵 사회 또한 가파른 산업의 발달을 겪어내고 있었다. 우후죽순으로 생겨난 공장에서 대량 생산된 물품을 자국에만 유통하기에는 한계가 있었다. 유럽인들이 쌓여가는 재고를 처리하기 위해 발견한 판로가 바로 식민지였다. 유럽 국가들은 나라의 경제를 견인하기 위한 전략의 하나로 앞다투어 식민지 개척에 나섰다.

식민지를 갖기 위한 나라 간의 경쟁이 점차 과열되고, 여기에 지배 국가와 피지배 국가의 갈등이 심화되며 결국 세계대전이 발발했다. 제1차 세계대전의 사망자는 약 900만 명으로 추정되며, 기아나 질병으로 인한 사망자와 부상자까지 합하면 피해 규모는 기하급수적으로 증가한다. 이렇듯 사상자가 유래를 찾아보기 힘들 정도로 많이 발생한 것 또한 산업의 발달로 개발된 대량 살상 무기들의 영향이었다.

흑사병 이래 또 한 번 세상은 황폐해졌다. 그리고 이번에 인류의 삶을 파괴한 것은 불가해한 힘이 아닌 시대의 지성이라 자부하던 엘리트 집단이 일으킨 전쟁이었다. 이로 인해 예술가들은 이성을 거부하고 이성에 의해 만들어진 세상의 모든 것을 부정하며 기존의 표현 형식을 완전히 파괴하고자 했다.

음악에서는 대표적으로 아널드 쇤베르크가 기존 음악의 형식을 완전히 깨부쉈다. 쇤베르크는 20세기 현대음악의 문을 열었다는 점에서 음악계의 세잔이라고 할 수 있다. 그는 이성이 추종했던, 아름다운 음을 내는 협화음을 비껴 작곡했다. 이전엔 사용되지 않았던 음의 배열을 활용하여 난해하게 느껴지는 현대음악이 그로부터 시작되었다. 우리는 피아노를 연주할 때 대부분 흰건반 7개를 기본으로 하고 검은건반은 반음을 올리거나 내릴 때 사용하는 보조적인 음으로 생각한다. 그렇기 때문에 계이름을 이야기할 때도 검은건반은 빼고 도레미파솔라시도라고 이야기하는 것이다.

쇤베르크는 이를 거부하고 흰건반과 검은건반을 모두 동등하게 사용하여 12음렬로 작곡했다. 다시 말해 도-도샵-레-레샵-미-파-솔플렛으로 이어지는 음렬이 된 것이다. 12음렬을 기본으로 작곡하면 반음계씩 이동하기 때문에 우리가 듣기 좋다고 여기는 협화음이 나지 않고 어둡고 기괴한 분위기가 조성된다. 첫 번째 장에서 들었듯, 마치 어딘가 간지러운데 어디가 간지러운지 모르겠다는 느낌이다. 쇤베르크는 이 음렬로 세계대전으로 어두웠던 시대의 불안과 공포, 죽음과 괴기스러운 환상 등을 절묘하게 표현했다.

바실리 칸딘스키, 〈인상 3〉, 1911년

바실리 칸딘스키, 〈인상 스케치〉, 1911년

지금 우리가 들어도 생경한 그의 음악은 당시 사람들에겐 더욱 충격적으로 다가왔다. 당시 쇤베르크와 펜팔 친구였던 바실리 칸딘스키 또한 초대를 받아 간 그의 연주회에서 강렬한 감정을 느꼈고, 감상을 즉석에서 스케치하여 그림으로 남겼다.

칸딘스키는 쇤베르크의 연주회에서 색으로 음악을 표현할 수 있다는 영감을 받았다. 그림에서 사용된 색채는 현장에서 칸딘스키가 들었던 음악과 직접적으로 연관을 지닌다. 칸딘스키는 저서에서 빨간색은 정열, 노란색은 불안이나 흥분과 연결된다고 정리해 놓았다. 책의 첫 장에서 제시되었던 쇤베르크의 〈달에 홀린 피에로〉를 들어보면 그림의 지배적인 색상인 노란색의 정체를 이해할 수 있을 것이다. 이는 단순히 청각적으로 듣기 싫은 소리가 아니라 예술가의 마음을 자극하는 불편한 소리가 아니었을까 싶다.

색채는 건반, 눈은 화성, 영혼은 현을 가진 피아노다.
예술가는 영혼의 울림을 만들어내기 위해 건반을 누르는
손이다. 관현악곡을 들으며 나는 내가 아는 모든 색을 봤다.
— 칸딘스키

바실리 칸딘스키, 〈구성 Ⅷ〉, 1923년

이후 칸딘스키는 계속해서 작품을 통해 음악을 표현해 나간다. 따라서 칸딘스키의 작품을 감상할 때는 마치 악보를 보듯 작품 속에서 음악을 느껴 보아야 한다. 이제 예술의 형태는 완전히 해체되어 예술 간의 경계 또한 허물어졌다.

이 어수선하고 복잡한 시대에 필요한 질서와 조화를 예술에서 찾고자 한 화가도 있다. 피에트 몬드리안은 끔찍한 세계 대전을 겪으며 시시각각 변하는 자연이 변덕스럽고 무질서한 것이라 생각했다. 그는 자연에는 절대 존재하지 않는 완벽한 직선과 최소한의 원색들을 이용하여 자연과 이성이 지배하는 지구가 아닌 우주의 절대적인 본질을 표현하고자 했다. 이렇게 미술은 추상의 시대로 접어든다.

추상미술이란 어떤 형상에서 본질을 알 수 있는 최소한의 개체만 남기고 모두 지워 버리는 것이라 할 수 있다. 몬드리안의 그림이 추상화로 변화하는 과정을 살펴보자. 나무의 본질이라 여겨지는 것을 제외하고는 점점 지워나간다. 예술의 목적은 시대에 따라 계속 변화해 왔지만, 그 형태만큼은 최소한의 요소로 구성된 원시시대의 라스코 동굴벽화와 비슷해졌다.

피에트 몬드리안, 〈저녁, 빨간 나무〉, 1908-1910년

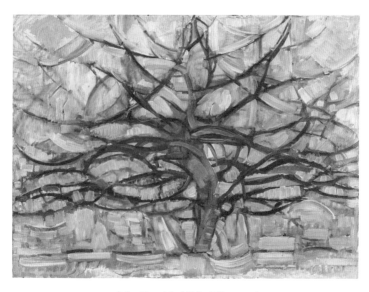

피에트 몬드리안, 〈회색 나무〉, 1911년

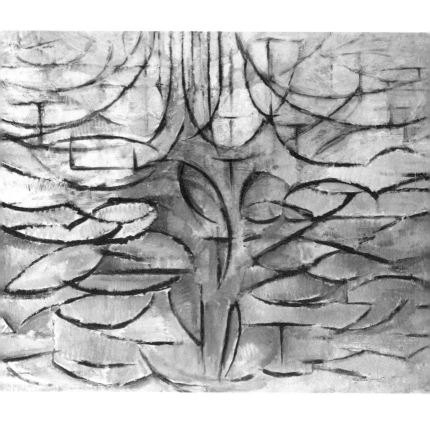

피에트 몬드리안, 〈꽃 핀 사과나무〉, 1912년

다시 15쪽으로 돌아가 작품을 보자. 작가의 의도를 파악하기 전에 자유롭게 상상해 보길 바란다. 이 작품은 어떤 의도로 만들어졌을까?

현대미술의 거장이라 불리는 세잔과 피카소, 몬드리안, 칸딘스키 또한 대상을 새롭게 해석하는 혁신적인 시도들을 이어왔다. 그러나 그들도 결국 눈에 보이든 보이지 않든 형상을 표현하는 단계에서 벗어나지 못했다. 그런데 카지미르 말레비치는 여기서 한 걸음 더 나아가 그림 속에 무언가를 재현한다는 관념 자체를 없애버렸다. 그는 회화에서 가능한 모든 것을 제거하고 검은색과 하얀색만 남겨 '무'에 도달하고자 했으며, 역설적으로 이를 통해 '무한'에 이르고자 했다.

나는 모든 것의 시작이며, 그 안에 아무것도 없는
것이야말로 최고의 예술이다. ― 말레비치

작품에 어떤 구체적인 형태도 표현하지 않음으로써 어떤 상상이든 가능하게 했다. 인간이 가장 인간다워지는 순간인 사유의 장을 제공한다는 점에서 이 김 같이 생긴 작품도 한 시대의 위대한 작품이 된다.

사실 이러한 설명을 들어도 여전히 '이건 나도 하겠다!'라고 생각하는 분들이 있을 것이다. 말레비치의 작품은 콜럼버스의 달걀 세우기와 같다. 누구나 할 수 있지만 누구도 생각하지 못했던 것이기에 가치가 있는 것이다.

이렇듯 미술사조는 형태에서 개념을 중시하는 방향으로 완전히 바뀌었고, 마침내 21세기 최고의 작품이라 불리는 마르셀 뒤샹의 〈샘〉이 탄생한다. 뒤샹은 목욕용품을 파는 가게에서 구입한 변기를 통해 작가인 자신의 의도를 전달하고자 했다. 이는 회화의 개념을 아예 캔버스 밖으로 끄집어냄과 동시에 기성미술에서 요구되었던 기술을 거부하고 작가의 아이디어가 중요해졌음을 알리는 획기적인 사건이었다.

그림과 조각 등의 형태를 창조하는 데 시간을 쓰기보다는
내 인생 자체를 예술작품으로 만들기 위해 노력한 것이
대단히 만족스럽다. — 뒤샹

기성품도 작가의 의도나 해석에 따라 작품이 될 수 있다는 그의 레디메이드ready-made는 미술세계를 무한히 확장했다. 오늘날 전시장에서 낡은 텔레비전이나 쇠 파이프 같은 것들

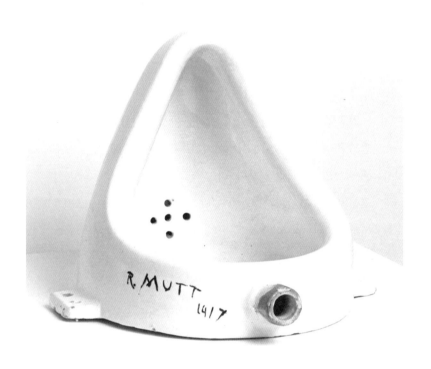

마르셀 뒤샹, 〈샘〉, 1917/1950년

이 전시된 것들을 종종 볼 수 있는데, 이러한 것들이 바로 레디메이드이며 여기에서 사용된 텔레비전이나 쇠파이프와 같은 도구를 오브제objet라 한다.

　음악에서도 미술과 마찬가지로 소리를 듣는다는 기존 음악의 개념을 탈피하려는 움직임이 본격화됐다. 무음을 연주한다는 의미로 1시간 동안 의자에 앉아만 있다가 무대를 마치거나 웃음소리와 무언가를 긁는 소리, 박수 소리 등을 곁들이는 기상천외한 방법으로 작곡을 하는 음악가들이 생겨났다. 그 후 한 흐름으로 설명할 수 없을 만큼 수많은 장르가 파생되었고, 새로운 작품들이 지금도 계속해서 만들어지고 있다.

예술이 우리에게 주는 것

아는 것이 적으면, 사랑하는 것도 적다.

— 레오나르도 다 빈치

프랑스 유학 시절 파리 퐁피두 센터에서 몬드리안의 작품을 실제로 보고 의외의 실망을 느꼈다. 그의 작품에서 어떠한 감흥도 느껴지지 않았기 때문이었다.

그런데 나와 달리 많은 사람들이 작품 앞에서 생각에 잠겨 있었다. 나는 조금 오기가 생겼다. "나는 왜 저들처럼 느끼지 못하는 걸까? 싫어하더라도 몬드리안에 대해 알아보고, 그때도 싫으면 정말 싫어해야겠다"라는 마음으로 몬드리안의 작품과 생애를 공부하기 시작했다.

그리고 몬드리안의 철학과 제작 의도를 이해하고 나니, 과연 그의 작품이 다르게 보였다. 내가 처음 몬드리안의 작품에서 찾으려 했던 것은 고전적인 아름다움이었다. 그러나 이제 여러분도 몬드리안의 작품에서 고전적인 아름다움을 찾으려고 하는 것이 얼마나 잘못된 생각인지 알 수 있을 것이다. 나는 몬드리안의 작품에서 보아야 할 것을 보지 않고 보이지 않는 것을 찾았기 때문에 실망할 수밖에 없었다.

이 경험은 내가 이해할 수 없거나 싫어한다고 여겼던 것에 대해 다시 한번 생각해 보게 되는 계기가 되었다. 예술이 내 삶에 준 중요한 깨달음이었다. 몰이해나 혐오감은 나의 무지에서 비롯된 것이 아닐지.

예술작품을 보고 듣는 것은 시공간을 초월해 사람을 만나는 일이다. 아무리 위대한 작품도 결국 사람이 만들어낸 것이기에 예술을 알아가는 것은 곧 타인을 이해하는 일과 같다. 처음엔 이해할 수 없었던 작품을 이해해 가면서 궁극적으로

는 '아, 그럴 수도 있겠다'며 나와 다른 것을 인정하는 것, 이렇게 예술로 한 사람의 마음을 변화시키는 것. 이 과정 자체가 예술이 아닐까. 예술로 이해의 지평을 넓혀 한층 여유롭고 풍요로운 삶을 살길 바라는 마음으로 이 책을 썼다.

여러분이 이 책을 통해서 예술을 즐기고, 예술을 즐기는 방식으로 세상을 향유하며 예술적인 삶을 살아간다면 더없이 감사하고 행복할 것 같다.

'아는 것이 많으면, 사랑하는 것도 많다.'

큐레이터 첼리스트 윤지원

부록

용어 설명

연주회나 미술관에서, 혹은 집에서 예술을 즐길 수 있도록 도와줄 필수 개념들

음악

메이저 major : 장음계로 된 곡조(주로 밝고 경쾌한 분위기)

마이너 minor : 단음계로 된 곡조(주로 슬프고 어두운 분위기)

mov : movement의 약자로 악장을 의미한다.

작품번호 :

① Op/Opus(오피/오푸스) : 작곡가가 작품을 만든 순서대로 붙이는 작품번호

② No(넘버) : 작품의 형식에 따라 부여되는 작품번호

⋯→ 첫 번째로 교향곡을 작곡하고, 두 번째로 협주곡을 작곡한다면 오피 기준으로는 각각 Op. 1, Op. 2이지만 넘버 기준으로는 모두 No. 1이다. 각기 다른 형식에서 첫 번째로 작곡되었기 때문이다. 이후에 다시 교향곡을 작곡했다면 오피 기준으로는 Op. 3이지만 넘버 기준으로는 No. 2가 된다.

⋯→ 간혹 Op. 1-4 나 Op. 1 No. 4와 같이 표기된 것을 볼 수 있다. 이것은 모음곡일 경우 첫 번째 모음곡 중 네 번째 곡을 의미한다.

③ 고유 작품번호 : BWV(Bach Werke Verzeichnis, 바흐작품번호)로 작품번호를 매기는 것과 같이 몇몇 작곡가에게는 작품번호를 매기는 고유한 용어가 있다. 대표적인 고유 작품번호는 아래와 같다. 슈베르트: D(도이치번호), 모차르트: K/KV/Kv(쾨헬번호), 비발디: RV(리용번호), 하이든: Hob(호보켄번호), 헨델: HWV(헨델작품번호), 리스트: S(설번호), 드뷔쉬: L(르쉬르번호)

⋯→ 소품과 같은 경우 Op가 매겨지지 않는 곡들도 있기 때문에 작곡가 고유 번호와 Op가 반드시 일치하지는 않는다.

빠르기표 : 음악에서 연주의 빠르기를 나타내는 표. 템포를 나타내는 메트로놈을 사용하는 방법과 말로 나타내는 방법이 있다. 빠르기말의 종류는 아래와 같다.

- 라르고 largo : 아주 느리게

- 렌토 lento : 아주 느리게

- 아다지오 adagio : 매우 느리고 평온하게

- 안단테 andante : 느리게 (걸음걸이

빠르기로)

- 모데라토 moderato : 보통 빠르게
- 알레그레토 allegretto : 조금 빠르게
- 알레그로 allegro : 빠르게, 빠르고 경쾌하게
- 비바체 vivace : 아주 빠르게, 쾌활하게
- 프레스토 presto : 매우 빠르게

칸타타 cantata : "노래하다"라는 의미의 이탈리아어 칸타레cantare에서 파생된 용어로, 바로크 시대에 유행했던 성악곡의 한 형식.

소나타 sonata : 악기로만 이루어진 순수한 기악곡을 말한다. 노래를 동반하는 칸타타와 대비되는 용어로 처음 사용되었다. 한 명이 연주하는 독주곡과 여러 명이 연주하는 실내악을 모두 아우른다.

소품 piece : 자유로운 형식의 단악장곡으로 주로 작은 규모의 기악곡이 많다.

모음곡 suite : 여러 곡을 하나의 곡으로 묶은 기악곡

녹턴 nocturn, 야상곡 : 밤이 분위기를 나타내는 곡

서곡 overture : 오페라가 시작되기 전에 연주되는 곡. 독립적으로 연주되기도 한다.

실내악 : 작은 앙상블ensemble을 위한 소나타로, 독주자나 지휘자가 없고 모든 연주자가 동등한 음악적 관심을 공유한다. 적은 인원으로 연주되는 기악 합주곡.

교향악축제 : 대한민국 관현악단의 연속 연주회로, 매년 4월 약 한 달 동안 예술의 전당에서 개최된다.

리사이틀 recital, 독주회 : 혼자서 주인공으로 진행하는 연주회. 기본적으로 솔로 연주에 반주가 함께하기 때문에 대부분 솔로 악기와 피아노 반주로 구성된다.

듀오 리사이틀 duo recital : 두 명이 주인공으로 진행하는 연주회. 피아노가 포함되는 듀오 리사이틀의 경우 독주회와 구성이 같을 수 있다. 그러나 독주회에서 피아노가 반주로 사용된다면 듀오 리사이틀에서는 두 악기가 대등한 관계로 합주를 한다.

트리오 trio, 3중주 : 연주자 세 명이 함께 연주하는 것. 피아노, 바이올린, 첼로 구성이 대부분이며 이를 피아노 트리오라고 한다.

콰르텟 quartet, 4중주 : 연주자 네 명이 함께 연주하는 것. 바이올린 2, 비올라, 첼로 구성의 스트링 콰르텟이 많다.

퀸텟 quintet, 5중주 : 연주자 다섯 명이 함께
　연주하는 것

심포니 오케스트라 symphony orchestra,
　교향악단 : 100여 명이 넘어가는 대규모
　관현악단.

콘체르토 concerto, 협주곡 : 독주자와
　오케스트라가 함께 연주하는 것. 독주
　악기가 바이올린이면 바이올린 콘체르토,
　피아노면 피아노 콘체르토로 불린다.

카덴차 cadenza : 협주곡에서 독주 악기가
　홀로 자유롭게 기량을 나타내는 부분

협연 : 독주자가 오케스트라나 실내악단과
　함께 합을 맞추어 연주하는 것

심포니 symphony, 교향곡 : 흔히 독주자가
　없는 관현악단을 위한 음악을 말한다. 주로
　교향악단(심포니 오케스트라) 규모에서
　연주된다.

미술

템페라 tempera : 중세시대에 주로 사용한
　기법으로 계란 노른자와 안료를 섞어
　그리는 방법

프레스코 fresco : 건조가 되지 않은 덜 마른
　석회벽에 안료를 채색하는 기법. 수정이
　불가능하다.

스푸마토 sfumato : 이탈리아어로 '연기와
　같은'이라는 의미로, 그림에서 물체의
　윤곽선을 자연스럽게 번지듯 그리는
　명암법을 일컫는다.

유화 : 안료에 기름을 섞어 만든 물감

점묘법 pointillism : 작은 색점으로 회화를

그리는 기법

데페이즈망 dépaysement : 일상성에서
　벗어난 표현기법을 의미한다.
　데페이즈망에서는 에펠탑 앞에 놓인
　순대국밥처럼 전혀 상관없는 사물들이
　이상한 관계를 맺는다. 초현실적인 세계를
　추구한다.

그로테스크 grotesque : 기괴하고 환상적인
　표현

다원예술 : 새로운 예술 형식이나 기존 예술에
　속하지 않는 양식

아방가르드 avant-garde, 전위예술 : 19세기

말에 생겨난 말로, 실험적인 새로운 예술운동과 이러한 경향이 드러나는 작품이나 사람을 지칭한다.

오브제 objet : 물건, 물체 등을 의미하는 프랑스어로 기성품이나 공산품, 자연의 물질인 나뭇가지 등으로 작품을 만드는 것

상설전시 : 박물관의 기능과 목적에 부합하는 박물관의 대표적인 전시자료로, 언제든지 찾아가면 볼 수 있는 전시

기획전시 : 학예연구사의 철저한 연구와 조사를 거쳐 기획되는 전시. 특정한 주제 및 문제의식을 담고 있다.

순회전시 : 박물관 자료를 대여하여 작품 소장처에서 먼 거리에 사는 사람도 자료를 접할 수 있도록 하는 전시

아카이브전 : 역사적으로 가치를 지닌 기록이나 문서를 전시하는 것

비엔날레 biennale : 각국의 최신 미술 경향을 소개하는 행사. 이탈리아어로 '2년에 한 번'이라는 뜻으로, 1895년 베네치아에서 시작되어 유명세를 얻으며 대규모 국제 선시로 자리 잡았다.
한국의 대표적인 비엔날레는 다음과 같다.
광주 비엔날레, 대구 사진 비엔날레, 미디어시티서울(구: 서울 국제 미디어아트 비엔날레), 부산 비엔날레, 서울 도시건축 비엔날레, 인천 여성미술 비엔날레, 타이포잔치 국제 타이포그래피 비엔날레, 청주 비엔날레

아트페어 art fair : 화랑들이 한 곳에 모여 미술작품을 판매하는 미술시장

공공미술 : 대중들을 위한 미술로, 공원에 있는 조각이나 벽화 등이 모두 공공미술에 해당한다. 단순히 말해 지역사회를 위해 제작되는 미술을 일컫는다

레지던시 residency : 예술가가 주로 지역사회의 지원을 받아 한 장소에 머물며 예술 활동을 하는 것. 예술가는 창작 활동에 직간접적 도움을 받을 수 있고 지역사회는 홍보 효과를 누릴 수 있으며 시민은 예술을 쉽게 접할 수 있다는 장점이 있다.

도판 목록

인명 색인